日本各地不同類型的住宅

U0043454

日本國土東西橫跨的範圍大，南北狹長，因此四季分明。不同的氣候與生活方式影響到住宅的形式。

（北海道等地）

豪雪地區為了避免降雪擋住出入口，因此多數房子會把玄關設在高處。

☞ 詳情請見47頁

Soica2001 via Wikimedia Commons

鋼筋混凝土大樓（東京都等都市）

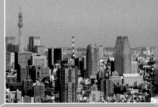

Morio via Wikimedia Commons

在人口眾多的都會區，多半是能夠容納多人居住的堅固集合式住宅。這類住宅善於利用空間高度，而不是平面的面積。

合掌屋（富山縣、岐阜縣）

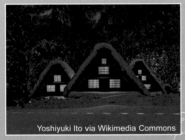

Yoshiyuki Ito via Wikimedia Commons

可在岐阜縣白川鄉、富山縣五箇山看到。這些地區多雪，因此茅草屋頂的斜度陡，方便降雪落地。

☞ 詳情請見48頁

舟屋（京都府）

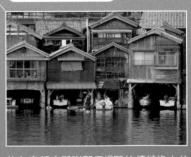

位在京都府與謝郡伊根町的傳統漁夫住家。一樓與海相連，有可容納船隻停泊的空間。

☞ 詳情請見83頁

琉球的房屋建築（沖繩縣）

Tokyo-Good via Wikimedia Commons

為了因應酷熱與颱風等氣候，花了不少巧思在建築上。比方說，在住家的四周以珊瑚礁石灰岩堆成矮石牆圍住房子。

☞ 詳情請見61頁

世界各地有各式各樣不同的氣候環境，有的國家像日本一樣四季分明，也有炎熱地區、酷寒地區、降雨多的地區、幾乎不降雨的地區等。不同的人在各種不同的地區生活，住宅的樣貌也配合著各地的氣候與文化，有顯著的不同。

挖土打造的房子
窰洞（中國）

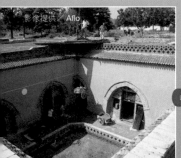
影像提供／Aflo

從地面往下挖掘建造的住家。地底下的溫度變化相對較小，因此冬暖夏涼。

☞ 詳情請見95頁

雪磚打造的房子
冰屋（加拿大）

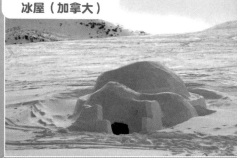

因紐特人一邊狩獵一邊移動時蓋的臨時住處。此地區嚴寒且多雪，所以用雪造屋。
Ansgar Walk via Wikimedia Commons

☞ 詳情請見101頁

移動的房子
梯皮（美國）

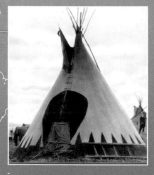

美國原住民過去使用的移動式住居。為求在一邊遷徙一邊狩獵的時期，配合生活形式快速架設完成，因此是帳篷的形式。
Beinecke Library via Wikimedia Commons

在樹上的房子
樹屋（巴布亞紐幾內亞）

直接利用活的樹木造屋，讓房子像是大自然的一部分。常見於炎熱多雨的地區，具有通風良好等優點。
♪ ~ from Jayapura, Indonesia via Wikimedia Commons

蓋在水上的房子
高腳屋（印尼）

這是東南亞等炎熱且多雨的地區常見的傳統住家。為了因應河川或湖水漲潮，因此會把房子架高。

☞ 詳情請見96頁

Buena Ventura via Wikimedia Commons

世界各地不同類型的住宅

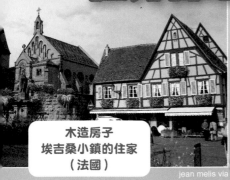

木造房子
埃吉桑小鎮的住家
（法國）

這個小鎮是以城堡為中心，一棟棟美麗的木造房舍向外延伸。關於木造屋，在99頁有詳細說明。

jean melis via Wikimedia Commons

挖開岩山打造的房子
卡帕多奇亞石穴屋（土耳其）

這是在外型特殊的大岩山鑿穴構成的洞窟房子。內陸地區溫差大，夏天炎熱，冬天嚴寒，住這種石穴屋就算外頭再冷，洞窟內還是很溫暖。

Anna Stavenskaya via Wikimedia Commons

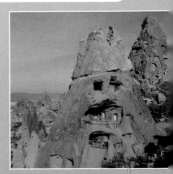

石造的白色房子
聖托里尼島的住宅（希臘）

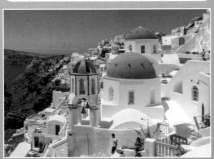

建築的牆壁以石灰為材料。這地區不太下雨，而且日照強烈，因此牆壁採用容易反射陽光的白色。

☞ 詳情請見99頁

C messier via Wikimedia Commons

懸崖上的房子
班迪亞加拉懸崖的住宅
（馬利）

這是多貢人生活的住家。在高度約500公尺、全長約200公里的巨大懸崖與周邊地區住著大約25萬人。房子是以土磚堆疊搭建，牆上埋著動物遺骸等。

Treeaid via Flickr

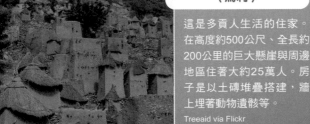

用植物搭建房子
加布拉族的住居（肯亞）

生活在肯亞的游牧民族「加布拉族（Gabra）」的房子。以相思樹的樹根搭建骨架，再覆蓋上植物或動物毛皮。

Carsten ten Brink via flickr

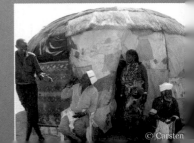

還有很多！世界各地的獨特住宅

世界很大，接下來再介紹一些有個性的住宅，其中有些或許會讓你很驚訝。

少雨區

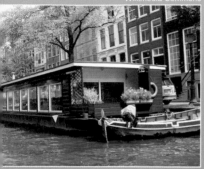

Malis via Wikimedia Commons

**船上的房子
船屋（荷蘭）**

直接把漂浮在運河上的船當作房子。

寒冷

屋頂鋪樹皮，上面撒土種草。夏天有植物散發的水蒸氣降溫，冬天則有隔熱效果保暖。

溫暖

**蓋在懸崖上的石造房子
五鄉地（義大利）**

原本的用途是防禦要塞，前往其他村落的方式基本上只有搭船，因此形成這樣的城鎮。

Bruno Rijsman, via Wikimedia Commons

**用牛糞蓋成的房子
馬賽人的住居（坦尚尼亞）**

炎熱

以樹枝搭建形狀，再抹上牛糞固定。

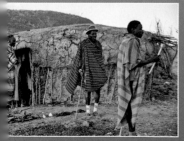

safaritravelplus via Wikimedia Commons

多雨區

**屋頂長草的房子
綠屋頂（挪威）**

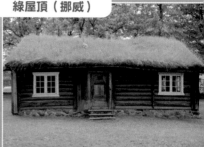

Peulle, via Wikimedia Commons

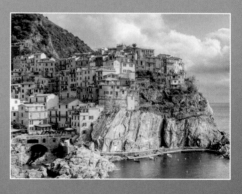

Teinesavaii via Wikimedia Commons

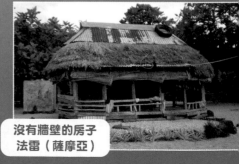

**沒有牆壁的房子
法雷（薩摩亞）**

房子沒有牆壁，只有柱子和屋頂！

☞ 詳情請見97頁

知識大探索

KNOWLEDGE WORLD

世界家屋觀測器

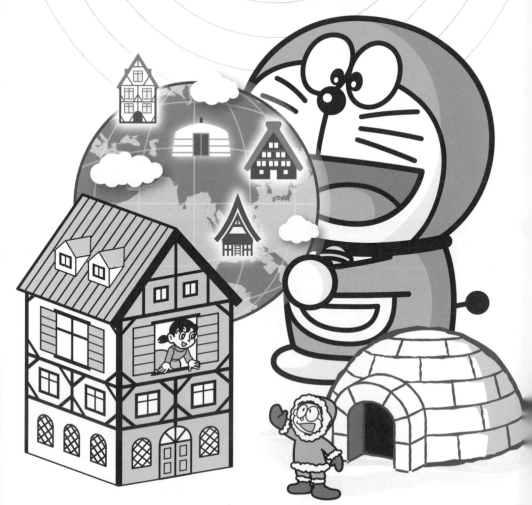

哆啦A夢知識大探索

世界家屋觀測器

目錄

關於這本書

撰寫本書的目的，是期許各位讀者藉由閱讀哆啦A夢漫畫，輕鬆愉快的學習住宅與地理的相關知識。

從住宅的歷史開始，介紹日本與世界各地現代住宅與傳統住宅的巧思，也提到關於未來住宅的想法。

人活著少不了「食衣住」，住宅就包括在其中。人類從遠古時代就懂得配合生活方式與四周環境建造方便的住所，並且不斷的改良，以期能實現更舒適安心的生活。住宅可以說是人類智慧與技術的結晶。

住宅能夠展現在地特色。炎熱地區追求通風良好又涼爽的房子；嚴寒地區需要避免熱散失的房子。還有其他許多配合氣候風土的材料等，可見各種用心。認識住宅的特徵，就得以了解該地區的氣候與文化。

讀完本書，認識世界各地的住宅，學會住宅背後的地理知識，或許也能引起各位對地理學的興趣，這就是本書的目的。

※本書內容沒有特別註明的話，均為二○二○年底的資訊。

與靜香的愛之屋

織出木杉……
給了圍巾，還親手……

但就目前的發展，根本不可能嘛！

你讓我坐時光機，看到未來靜香會是我的新娘，

來吧。

搞不清楚在說什麼？

總之就是吃醋吧！

嗚哇～

培養愛情的小屋。

那是什麼？

幫你蓋個「臨時的甜蜜家園」。

讓喜歡的人進到這間小屋，就能讓對方愛上自己。

但只限在這間屋內時。

A ②六二四〇萬戶。根據日本總務省※統計局二〇一八年調查顯示，日本的總住宅數約有六二四〇萬戶。

※喀嚓

打開燈光。

還有衛浴、廚房等設備。

裡面還真寬敞！

好漂亮！

那是什麼眼神？

別、別過來啊！

我愛你

你搞錯對象了！！

我也是！

好噁心。噁～感覺

※拍拍

※啪

※注：總務省相當於臺灣的內政部。

※認真

10

Ａ

③集合住宅。一棟建築物有兩戶以上的住宅單位，稱為集合住宅。

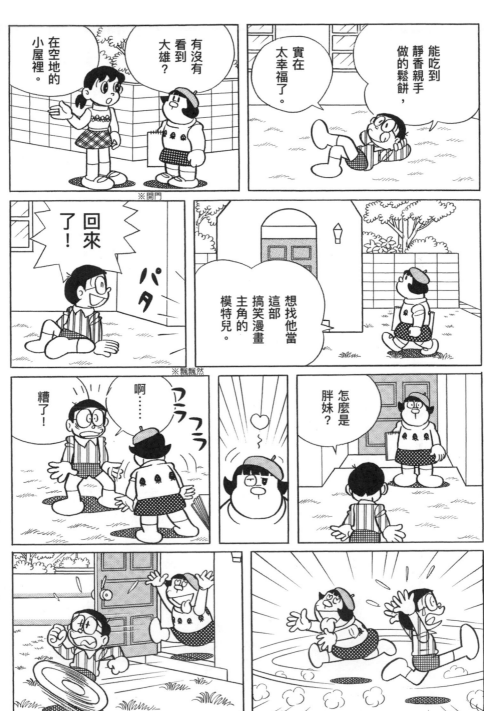

※啪

世界家屋觀測器Q&A

Q

日本都道府縣中·自用住宅率最高的是哪裡？①東京都 ②北海道 ③秋田縣

14

時鐘

※發呆～～

時間表

要做那個，還是要先做這個呢？想著想著……

時間就過了，結果什麼事也沒做。

這樣浪費時間，真是可惜。

你又要拿什麼道具給我？

「時間表時鐘」。

Q 日本最多何種類型的新建住宅？① 鋼筋混凝土住宅 ② 磚造住宅 ③ 木造住宅

然後，把計畫寫在卡片上，放進這裡面。

這樣一來，機器就會幫我做任何事嗎？

先安排好時間表。

幾點到幾點要做什麼，接下來要做什麼……

當然不可能啊，事情當然還是要自己做啊。

真是的，真無聊！

我是為了要糾正你散漫的個性……

我知道，我知道了！

首先要唸書。

嗯……該寫什麼好呢？

從二點三十分到六點三十分。

這樣我會死掉啦！

先唸三十分鐘，剩下的晚上再說。

那麼到三點吧！

三點開始吃點心。

接下來，要去上廁所。

從三點三十分開始看電視。之後，跟朋友去打棒球……

卡片寫好就放進去吧！

18

Ⓐ ③木造住宅。根據日本國土交通省的調查（二○二○年九月），七萬戶當中大約有四萬戶為木造住宅。

19

還有九分鐘！必須要好好遵守時間表!!

真是台好機器啊～

好痛啊！

還不能吃點心。

☆噗嗤

唸書！唸書！

哎呀～對不起，我連你的份都吃掉了。

即使沒有也得吃，必須要遵守時間表。

真像個笨蛋！

大口 咀嚼

已經沒有點心可吃了。

三點到了，是吃點心的時間。

像這個時候，無所事事的站在這裡發呆……

這種空虛感，真難以形容啊～

即使不想去也得去遵守時間表吧!?

三點二十分要去上廁所。

Q 採用石造或磚造住宅的地區是哪裡？ ① 南極 ② 東南亞 ③ 歐洲

22

A ③歐洲。歐洲自古以來就用石頭或磚頭興建住宅。原因很多，包括不像日本這樣地震頻繁等。

哆啦A夢？

我不清楚耶！

騙人。

這個指針會找出他躲藏的地方。

在這裡！

六點到了，是吃飯的時間。

看我的厲害！

我知道了，我馬上回家吃飯。

現在回去也來不及了。你必須要現在立刻開始吃飯。

為了遵守時間表，你就在這裡吃飯吧！

那個時鐘，打死我也不要用！

23

人為什麼要住在房子裡？

房子裡裝滿了
人類生活所需的事物

各位住的是什麼樣的房子呢？獨棟透天厝？電梯大樓？公寓？房子的形式形形色色。不過，人為什麼要住在房子裡？因為房子扮演著各式各樣的角色。

房子究竟是如何幫助人類？

首先，房子保護人類遠離酷熱、嚴寒、風雨、降雪等自然現象，使人類能夠安心的睡覺、做菜、吃飯，也能夠洗

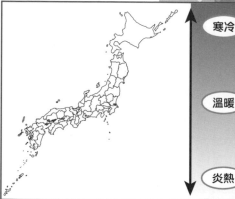

▲能夠保護人類避免日晒、風雨，使家人安全舒適生活，因此房子很重要。

澡、上廁所，還能夠看書、看電視。這麼一想，人類能夠舒適生活，房子占了很大的功勞。

不僅如此，房子的存在不只是為了讓我們能夠舒適的過生活，與同住的家人共同生活也是在學習人際交往的方法與規則。總結來說，房子集結了所有人類生存所需的事物。

不同地區有
不同特徵的房子

各位住的地方是屬於溫暖還是寒冷的地區呢？居住環境的氣候不同，房子的外型與特徵也會為了因應氣候而跟著改變。

舉例來說，降雪地區的房子通常屋頂較大，屋頂斜度方便使積雪落地，還會想盡辦法避免冷空氣進入家中。相

寒冷

溫暖

炎熱

反的，住在溫暖地區，就會希望室內通風良好，或是能加裝「屋簷」阻擋日晒。

各地區的房子除了在外型上的不同之外，建造的材料也大不相同。日本的傳統住宅多半是木造，但放眼全世界，還有使用石頭、土塊、磚頭，以及罕見材料包括雪、牛糞等建造的建築。

家是學習如何與人建立關係的場所

不論是在學校或在社會上，我們都必須與他人溝通交流，並且遵守規則。可以最早學習到這些能力的社會生活場所，就是家。

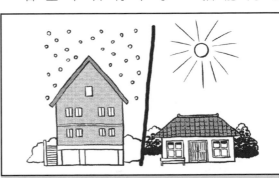

▲即使同樣是日本的房子，位在嚴寒地區或炎熱地區等不同環境，房子會有不同的特徵。

一個家裡包括客廳、餐廳等供大家齊聚的共同生活空間、料理用的廚房、洗衣、晒衣等盥洗用的浴室和廁所等衛浴空間；如果有自己的房間，那就是用來唸書、娛樂、睡覺的個人生活空間。除了了解家的這些基本功能，也必須想想與家人一起生活的空間該如何使用。

例如要配合家人吃早餐的時間起床；在所有人都在的房間裡，言行舉止要避免造成別人困擾；負起責任打掃整理自己的房間；理解浴室和廁所必須與其他人輪流使用等。這些經驗，就是進入學校和社會，與家人以外的人生活時的練習。

▲廚房、廁所、餐廳……家中這些空間有各自扮演的角色。

住宅的起源

人類最早的房屋建材是木頭、動物骨骸、石頭、土壤等

接下來我們來回顧住宅的歷史。

各位認為遠古以前的房子是什麼模樣呢？考古學家在非洲的洞窟內，找到研判大約是三百五十萬年前的人骨，因此認為人類最早的房子應該是利用天然洞窟。但事實上不然。

假如洞窟是人類最早的住宅，與人類的數量相比，天然洞窟的數量遠遠不足。如果所有人都住在洞窟裡，

▲南非的斯特克芳登洞穴發現大量重要的人類化石。

Photograph by Mike Peel, via Wikimedia Commons

住起來會很擁擠吧。

因此有學者認為，以前的洞窟不是住宅，而是宗教場所。

無論在哪一個時代，任何人都希望生活在適合自己居住、方便舒適的房子裡。

人類一開始就是靠自己使用木頭、動物骨骸、或石頭、土壤等材料蓋房子。後來為了讓家裡更溫暖安全，進一步打造了帳篷型的房子，在外牆鋪動物毛皮等覆蓋物，配合生活環境而有了各式各樣的巧思。

▲用長毛象骨骸打造的房子。

Momotarou2012 via Wikimedia Commons

法國

埃及

南非

寒冷

溫暖

炎熱

溫暖

寒冷

磚牆屋、高腳木造屋、大理石房子登場

隨著時代變遷，蓋房子的方式發展得越來越複雜。

其中一種是用黏土、沙子、水、稻草等混合凝固曬乾的磚塊（請見一○四頁的說明）建造的房子。使用這種建材的房子持久耐用，因此至今世界上仍留有超過千年以上的這類建築。

另外，距今大約五千年前的古埃及，使用石頭和岩塊打造建築物，甚至設計創造出知名的埃及金字塔。

還有不在地面放石頭當地基，而是直接在土裡或水中立上柱子建造的高腳屋，在歐洲和亞洲等許多地區都看得到。現在世界上也仍有許多人居住在這樣的房子裡。

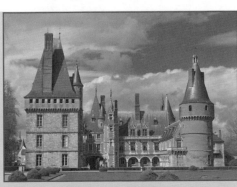

▲很久以前用曬乾的磚頭建造的房子至今仍存在。

Photo：Getty Images

房子配合環境與生活，出現各式各樣的變化

西元一世紀左右，在現在的德國、法國、荷蘭、英格蘭（英國）等地區，因為有廣大的森林，催生出以木頭組成骨架、中間填入石頭或磚塊等構成牆壁的「木構造」房子。日本在明治時代（一八六八至一九一二年）也出現了同樣結構的建築。

後來法國還出現猶如童話故事中才會出現的「莊園城堡」建築，主要是皇族、貴族居住的美侖美奐大型宅第，而且是蓋在郊外，不是在城市裡。

最後，因應不同時代、不同場所，世界上誕生出各式各樣的不同建築。到了二十世紀，人口增加，以大城市為中心，出現越來越多社區、公寓、電梯大樓等集合式住宅。

▲法國王公貴族的住處「莊園城堡」。
Eric Pouhier, via Wikimedia Commons

一起瞧瞧住宅的變遷！

1 使用大自然的材料，例如動物身體的一部分，搭建簡單的房子。

住宅建築在人類史上有過什麼樣的變化？讓我們透過插圖一起來看看。

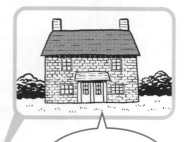

歐洲等地現在仍有許多磚造房子。

2 使用木頭、石頭、泥土、磚塊等材料建造出設計複雜的房子。

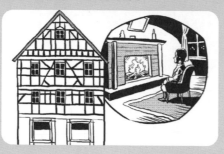

時代與場所的變遷，改變了人類生活的方式與必需品。為了因應這些變化，建材與住宅也跟著改變，以便提供更方便、舒適的生活。

古羅馬有人住在以昂貴大理石打造的豪華住宅裡。

3 以鋼筋混凝土建造而成，堅固耐用的房子。

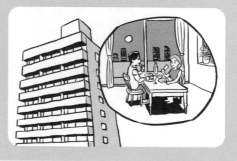

28

山奥村的怪奇事件

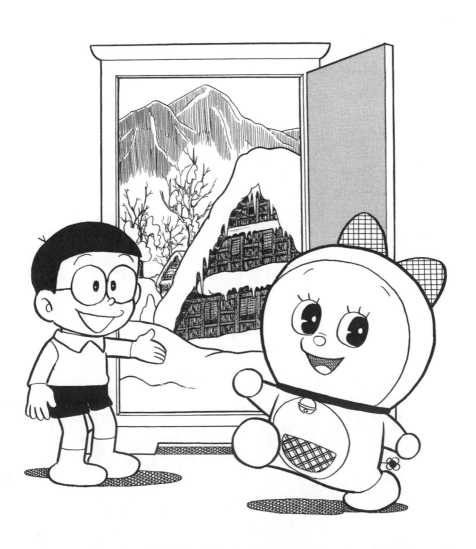

※工事噪音

※關上

你剛剛說什麼？

我說，你說什麼，我聽不到。

外面好吵，什麼都聽不見。

覺得很驚喜呢？

有沒有什麼東西能讓他們

所以你想送他們禮物？

今天是爸爸和媽媽的結婚紀念日。

我剛剛就跟你商量過了，

我想也是。

乾脆裝作若無其事的問他們想要什麼呢？

嗯……想不出來耶。

30

A ②竈藏。原本是日本新年的傳統活動，民眾會在竈藏裡設置祭壇祭拜水神。

爸爸！我有事想問你……

人到哪裡去了？

唔……什麼事？

啊？

嗯……那個聲音實在太吵，頭好痛。

在壁櫥裡也睡不著嗎？

就是啊。

從早上吵到現在，我都快神經衰弱了。

至少讓我安靜的睡一覺嘛。

難得的星期日，

※工事噪音

ガガガガ
ドスンドスン
ダダダダ
トントントン
安全第一

對了！我想到一個好主意。

※飛出

電腦
好像
也很
頭痛。

⑱

有了!!

高伊山的
山奧村。

沒聽過……

去看看
就知道了。

※拿出

只要穿過
這個門，
哪裡都能去
吧。

到山奧村。

真的沒有半個人在耶。四周靜得令人害怕。

你好
……

這裡的居民到底都跑到哪裡去了？

地板都爛掉了。

※陷入

我要進去囉。

※踏入

算了、算了。

好像有妖怪會出現，我們回去吧。

才不會出現。

呀啊‼

34

A

②青森市。青森市是日本本州最北端的縣政府所在地，平均降雪高度超過六百公分，比北海道札幌市的雪量更多。

我們走吧。

只要稍微整理一下，就很乾淨了。

※伸手

要帶很多東西過去才行。

因為那裡什麼都沒有。

※咚嗤咚嗤

※咚嗤咚嗤

※咚嗤咚嗤

※咚嗤咚嗤

世界家屋觀測器 Q&A

Q 每年最早降下的雪稱為什麼？ ①初雪 ②新雪 ③春一番

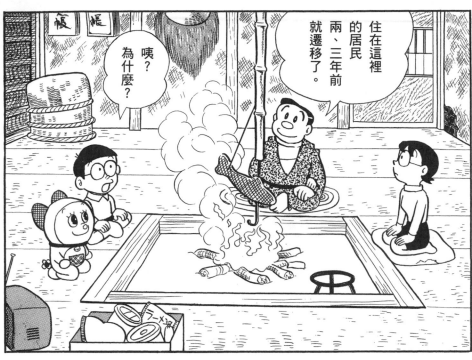

A

① 初雪。「春一番」是指冬季結束時，那一年第一場從南邊吹來的強風。

住在這裡的居民兩、三年前就遷移了。

咦？為什麼？

因為居住環境不好，沒水又沒電的。

學校又遠，而且沒有醫生。

一到冬天，大雪會封閉整個村莊，好幾個月都不能離開。

感覺整個人又活過來了。好安靜喔。

※滴答滴答

ポタッ
ポタッ
ポタッ

37

春神
誕生～
輕拂
大地～

四處傳來
綠芽喜悅的
聲音～

樹上雲雀
齊聲鳴唱
迎接
春天～

我們來煮
拉麵吃吧。

太好了。

他們
好開心
喔。

我第一次
用爐灶
燒開水
耶。

這裡是
廚房
吧？

柴火
好難點燃
喔。

※伸手、掙扎

38

A

② 洪水。因為大雨與氣溫上升，積雪一口氣融解，就有可能引發洪水。

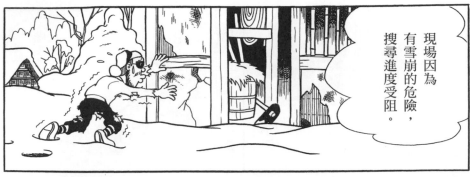

現場因為有雪崩的危險，搜尋進度受阻。

給我……吃的……

有、沒有人……啊

迷路了七天，完全沒有進食，總算找到村子……

總算能發出聲音了。

※狼吞虎嚥

看到人想求救，結果一靠近，人就不知道跑到哪裡去了。

啊，對面有人的聲音。

喂！救救我啊！

※砰、砰

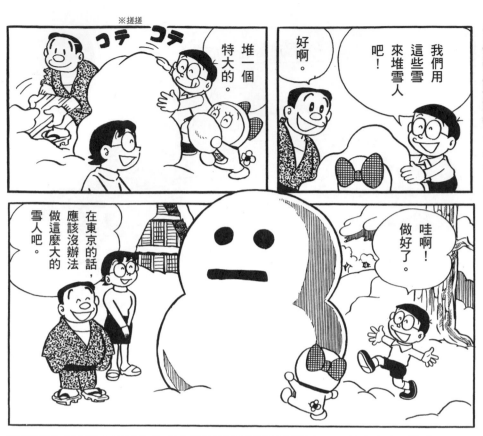

※隆隆

載到院子裡去。

鑽得過去嗎？

A ②拉上窗簾。這個方法也能有效避免室內的暖空氣流失。

※砰搭

這可不是普通的門喔。

趕快來煮拉麵吧。

肚子好餓。

啊，忘了還在燒開水。

※喀啪

※晃動晃動

43

※爬行

44

③零下四十一度。這是一九○二年於北海道上川測候所（現在的旭川地方氣象台）測到的溫度。

耐雪的住宅構造

沉重的積雪可能破壞房子

住在嚴寒地區的日本民眾，住宅多半能夠應付雪災。日本的北海道、東北地方、北陸地方，有些地區會大量積雪。為了避免這些雪造成災害，建造房子時花了很多心思。我們一起來看看有哪些特別之處。

首先最重要的就是必須堅固耐用。雪看起來很輕盈，但是大量累積就會變重，即使是雪之中最輕的新雪（剛降下堆積的雪），每立方公尺也超過一百公斤重。因此，住宅的梁柱必須加粗或增加數量，以承受積雪的重量。

另外，有些房子在屋頂頂點裝有錐狀的突起物，稱為「破雪板」，也是為了方便讓積雪滑落。

這個破雪板如下圖所示，裝在屋頂的頂點處，用以破開積雪。只要雪不積在這個頂點上，積雪自然就會因為本身的重量而滑落。

屋頂在耐雪功能上尤其重要

嚴寒地區的房舍屋頂有幾個特徵，一個是雪容易落地。雪落在屋頂上如果沒有掉落地面，就算房子蓋得再堅固，屋頂也會被雪壓垮，嚴重時可能連整個房子都撐不住。

因此，屋頂斜度大，比較容易讓積雪滑落到地上。

破雪板多半裝在較高樓層的屋頂上，而不是低樓層的屋頂上；因為爬上低樓層的屋頂

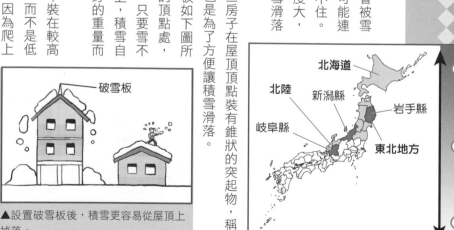

破雪板

▲設置破雪板後，積雪更容易從屋頂上掉落。

寒冷

溫暖

炎熱

北海道

北陸

新潟縣

岩手縣

岐阜縣

東北地方

二、三樓等高樓層屋頂掃雪太危險。平房的屋頂掃雪方便，所以不會裝破雪板。

雪國的住宅連庭院都要考慮到

在屋頂上想辦法避免積雪是很好的方法，但還必須事先計畫好屋頂積雪落下的方向。因為落雪壓到人是很危險的事。

一般的對稱式斜屋頂，雪會朝兩個方向落下。如果院子夠寬敞就沒問題。可是，院子窄的話該怎麼辦呢？此時就必須使用可以固定落雪方向的「單邊斜」屋頂。

另外，最近常見的是具備融雪功能、不使積雪落下的「無落雪屋頂」。這種屋頂是M字形，屋頂上的積雪可自然融化，雪水順著M字形凹槽流進排

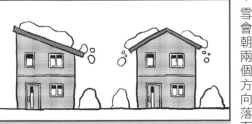

▲耐雨、耐雪的「單邊斜屋頂」（左圖），以及一般常見的「對稱式斜屋頂」（右圖）。

水口，經過排水管從下水道等處排出。可以免去清除屋頂積雪的負擔、避免落雪壓到人發生意外，也無須煩惱積雪的棄置場所等。

玄關加高，因應積雪問題

降雪地區的房子一旦積雪，就會有玄關門打不開的問題，因此對於玄關的設計也會多費心思。比方說，有些房子的玄關前面有階梯。有階梯表示玄關位置較高，只要降雪量不是太多，就不至於因為積雪而打不開門。

另外，也有些地方是把包括玄關在內的設施都一併加高。比方說，把房子基部的「地基」加高，房子的位置也會跟著增高，這麼一來，只要降雪不多，不掃雪也沒關係。道理就跟玄關加階梯一樣，房子墊高，即使積雪也不容易埋住玄關和窗戶。

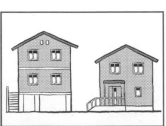

▲高腳建築的地基設計（左圖）與一般建築的地基設計（右圖）。

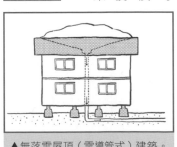

▲無落雪屋頂（雪導管式）建築。

列入世界遺產名冊的傳統住宅

現代嚴寒地區的房子，因為技術進步，已經能夠應付各種降雪問題。那麼，過去的民眾與房子是如何遠離雪災呢？

日本岐阜縣飛驒地方的白川鄉，有豪雪地區著名的建築，世界遺產登錄為「白川鄉與五箇山的合掌構造村落」。

此地區的住宅建築造型稱為「合掌構造」，據說是因為類似像神佛祈求時雙手合十（合掌）的樣子，所以如此命名，特徵是屋頂斜角達四十五度到六十度。這樣的角度，能夠讓積雪滑落，不會堆積在屋頂上。

屋頂的建材是禾本科植物白茅、芒草、蘆葦等，俗稱「茅草」。

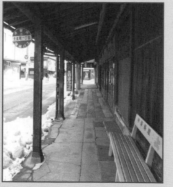

▲白川鄉的合掌式建築。

Bernard Gagnon via Wikimedia Commons

積雪從屋頂落下時，也會帶走部分茅草，所以每年需要修補一、兩次，每隔幾十年（三十至五十年左右）必須整個屋頂更換一次。

知識小專欄

現在仍保留著過去的騎樓商店街

因應下雪的其他準備，還有據傳是發祥於新潟縣上越地區的「雁木構造（騎樓）」建築。出入口和窗戶上方裝著能夠防止日晒和雨水的小屋簷，稱為「庇」。屋簷串連起來就變成騎樓。騎樓底下是各屋簷的建物持有人的土地，但免費提供路人使用。騎樓具有遮風避雨擋雪的效果，現在在上越市、魚川市、長岡市等地仍可看到。騎樓常出現於人多的街道與商店街。此外，在青森縣津輕地方也有同樣造型的建築構造，在當地稱為「小見世」。

▲日本新潟縣上越市的雁木構造（騎樓）建築。

Triglav via Wikimedia Commons

與耐雪同樣重要的防寒策略

冷空氣也是寒冷地區住宅的預防重點

在寒冷地區，除了雪之外，還必須解決冷空氣的問題。與溫暖地區不同，寒冷地區的冷空氣有時會造成致命的低溫。

北海道有些地區甚至氣溫會下降到攝氏零下三十度，因此阻擋冷空氣非常重要。

雙層玻璃窗很普遍 提高隔熱效果很重要

寒冷地區的房子為了阻擋冷空氣，會提高「隔熱效果」，避免熱空氣外流。我們一起來看看各種阻擋冷空氣的方法吧。

其中一個方法是窗戶，多半會裝設置雙層玻璃窗。

雙層玻璃窗的原理，是在玻璃與玻璃之間夾有一層空氣不易流動的夾層，以維持室內溫度、達到隔熱效果。尤其是寒冷的冬季，室外的冷空氣不易進入家中，家中的暖空氣也不容易流失到室外。

另外，雙層玻璃還能夠防止水滴凝結在窗戶上結露。

還會增加一層。最近有的產品三層玻璃的隔熱效率更好，能夠抑制寒冷，更能夠大幅減少結露發生。

結露不僅會造成玻璃窗、窗簾、窗框潮溼，也會滋生喜歡高溼環境的黴菌或塵蟎，危害人體。預防結露也能夠維持健康。

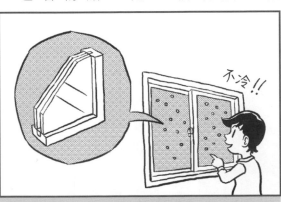

不冷!!

▲玻璃有兩層，就算室外很冷，家裡也不易覺得冷。

多一個房間
可避免冷空氣入侵

阻擋冷空氣的方法還有一個，就是在電梯大樓、超市等建築物常見的「風除室」。這個空間的設置能夠遮擋外來的冷空氣與熱空氣，維持室內溫度。

寒冷地區有些房子也會在玄關設置這種風除室。風除室有通往室外的門，以及通往屋內的門，只要兩扇門不同時打開，冷空氣就不會進入家中。

玄關是整個家裡最容易變冷的地方，假如沒有風除室，玄關就會特別冷，甚至地板會滑、門也打不開。而且除了冷空氣之外，雪也會從門縫進來。因此以北海道為主，嚴寒多雪地區的房子多半都會有風除室。

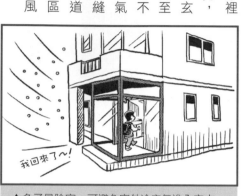

我回來了～！

▲多了風除室，可避免室外冷空氣進入家中。

設置在室外的大型金屬槽
裡面裝了什麼？

寒冷地區住宅的室外，也多半會看到大型金屬槽。各位認為它的用途是什麼？其實那是煤油（燈油）的油槽。

家家戶戶的煤油槽大小尺寸各有不同，有的甚至容量高達四百九十公升。寒冷地區經常需要開暖氣祛寒，頻率高到不是溫暖地區可以相比，因此燃料的用量也很驚人。

北海道多數的透天厝，光靠客廳的大型暖爐就足以溫暖整個室內空間，暖爐直接連接室外的油槽，無須靠人力補充煤油。

煤油除了用在暖爐與地暖設備之外，也用於加熱浴室、廚房所需的熱水，所以這個煤油槽一年四季都會派上用場，不限於冬天。

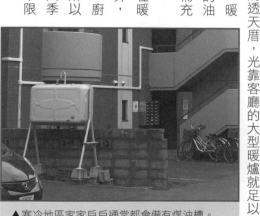

▲寒冷地區家家戶戶通常都會備有煤油槽。

MIKI Yoshihito via flickr

配合生活風格改變的日本住宅①

工作與居住地點等生活環境改變的話，住宅形式也會跟著改變。這裡將配合生活的型態，介紹日本的各類型住宅。

生產米和蔬菜、從事農務者的住宅

農舍是日本從事農務者的住所，主要建於江戶時代（西元一六〇三至一八六七年）。房子的屋頂建材使用晒乾的茅草或稻草等植物，牆壁則是泥土混入稻草和沙子，加水混合而成的土牆。

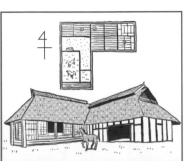

▲農家的住宅構造與生活（概念圖）。直接把生產的米與蔬菜等煮來吃，工作與生活密不可分。

家裡進行農務、當作廚房的空間可穿鞋子進入，沒有鋪設地板；另外一部分為鋪設有木頭地板、必須脫鞋進入的生活空間，設有可燒柴或炭的「地爐」。地爐的用途包括當暖爐、照明、煮飯的場所等。

與馬匹生活在同一個屋簷下，日本岩手縣的傳統農家住宅

這是房子的中心「主屋」與馬生活的「馬廄」相連構成的 L 型住宅，在岩手縣等地很常見。據說是因為當地人把耕田用的農耕馬視為家人一般重視，因此才有這種構造的房子。房子的東側是廚房，從主屋突出的南側建築是馬廄。廚房產生的油煙會位於馬廄上方的排氣口排出，正好能夠替馬匹保暖，也能夠烘乾收納在馬廄屋頂閣樓的作為馬匹糧食的乾草。

▲「南部曲屋」的構造（概念圖）。俯瞰整棟建築就可看出主屋和馬廄成 L 型相連。

「芭蕉扇」的使用方法

※喀拉喀拉

我家的庭院很寬廣，而且樹也種很多，

所以只要推開玻璃門……

清爽的微風，混雜著芬多精的味道，散布到整個家裡。

大家應該不想回去狹小的家裡吧！

你們可以慢慢享受。

氣氛真好耶！

真的耶！好像在輕井澤。

有沒有人要回去啊？

看吧～又開始了。

原來如此！難怪我總覺得風變得有點燥熱。

不過……人數好像有點太多了。

世界家屋觀測器 Q&A

Q 日本的最南邊是哪座島？ ① 沖之鳥島 ② 櫻島 ③ 伊豆大島

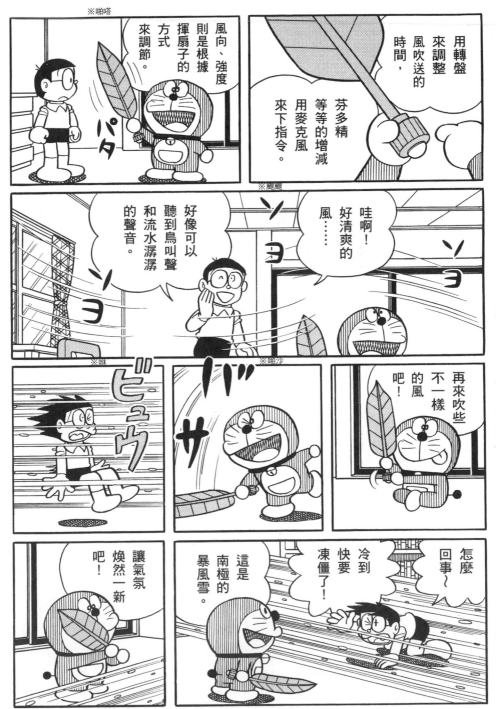

※搧

※徐徐涼風

這是南國的風喔！像是夏威夷或大溪地。

聞到一陣香甜的水果味。

好溫暖喔～

你可不要亂用喔！

我要去試試各式各樣的風。

沒錯，所有種類的風。

這把扇子可以搧出任何的風啊！

啊！這個可以……

我可以每天都來嗎？

真的好舒服喔！

哇啊！這是怎麼一回事？

※燥熱溼黏

盛夏的熱帶風。酷熱又充滿溼氣的風……

②白砂台地。白砂是指火山噴發的堆積物，主要是白色。

57

※颱颱

因應天災的住宅構造

需要預防颱風與夏季酷熱

日本是東西南北分布很廣的島國，因此有部分國土在寒冷地區，也有部分國土在溫暖地區。本章介紹的是位在溫暖地區的房子有哪些該注意的重點。

提到溫暖地區，就是以位在日本南邊的九州和沖繩縣為代表。這些地方的日照強烈，氣溫較容易比北方高。另外，因為多半是颱風通過的路徑，嚴重時也會發生風災。

▲即使同樣是初春，日本北方和南方的氣候也不同。

颱風經常通過的沖繩，房子多半是鋼筋混凝土建築

颱風登陸日本的次數，在二〇一一年到二〇二〇年這十年之間，大約每年皆有零到六次。不過颱風通常會經過沖繩縣和九州附近。

位在沖繩縣鬧區的房子，幾乎都是鋼筋混凝土建造。鋼筋混凝土是指在混凝土裡加入鋼筋，提高強度。鋼筋混凝土建築能夠減少颱風暴風雨造成的損害。另外，木造建築的木頭會遭到白蟻蛀蝕，因此鋼筋混凝土住家更受到民眾青睞。

玻璃窗也是防颱

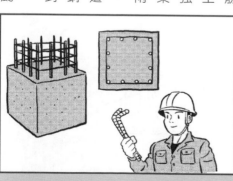

▲鋼筋混凝土構造因為在混凝土裡插入了鋼筋，因此相當堅固。

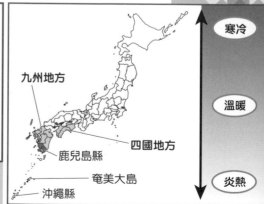

寒冷

溫暖

炎熱

九州地方

四國地方

鹿兒島縣

奄美大島

沖繩縣

準備的重點之一。窗戶會使用夾絲玻璃（加入鐵絲的玻璃）或加厚，使玻璃不易破損，就算破損也不易飛濺。

另外，許多住家和商家還會在玄關或門口設置鐵捲門。鐵捲門是上下開合，上升就打開，下降就關上的構造，而且是金屬製造，很牢固。

做好天災預防措施
南國的傳統住宅

沖繩縣還有其他做好天災預防措施的傳統房子。稍微遠離鬧區，就可以看到稱為「琉球建築」的瓦片屋頂木造建築。由於房子四周沒有能夠遮擋風雨的高山和森林，因此會有珊瑚礁石灰岩堆成的矮石牆圍繞。順便補充一點，琉球是沖繩的古名（古稱琉球王國）。

其他還有在房子四

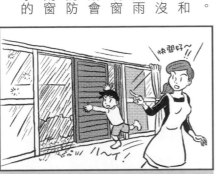

Paipateroma via Wikimedia Commons

▲沖繩縣的傳統「琉球建築」（右圖），經常裝飾著風獅爺（左圖）。

周種樹脂防風，用「灰泥」把瓦片黏在屋頂上避免被風吹走等。灰泥是以熟石膏當作原料的建材，經常塗在牆壁或天花板表面。

九州防颱措施是透天厝裝上遮雨窗板，
集合住宅裝上強化玻璃

九州的房子有各式各樣的類型，包括木造、鋼骨、鋼筋混凝土等。至於防颱措施，透天厝多半是裝上遮雨窗板，避免玻璃窗破損（沖繩裝設這種遮雨窗板的房子不多）。遮雨窗板裝在玻璃窗外側，材料通常是木頭、鐵、鋁等，能夠遮擋風雨。

但是，電梯大樓和公寓等集合住宅多半沒有遮雨窗板；因為遮雨窗板主要是裝在玻璃窗外側，假如不慎脫落會很危險。集合住宅的防颱準備不是加裝遮雨窗板，而是耐強風衝擊的窗戶玻璃。

快關好～

▲裝設遮雨窗板的目的，主要是為了保護房子遠離強風豪雨侵擾。

此外，宮崎縣的民宅自古以來就採用的防颱準備之一，就是房子的屋頂多半造型簡單，迎風面少。

一整年降下的火山灰太多的話，房子會有危險

日本有許多活火山，如：淺間山（長野縣）、阿蘇山（熊本縣）等，也因為有這些火山，日本全國各地都有溫泉。

但是，火山噴發之後，就會降下火山灰和噴石。九州地方的櫻島（鹿兒島縣）幾乎每天都有火山灰降落，嚴重影響住在附近民眾的日常生活。

另外，大型噴石噴飛出來，也會砸壞屋頂。火山口升起的噴煙含有二氧化碳、硫化氫等，大量吸入對人體可能有害。

九州的火山灰

▲鹿兒島縣的櫻島。這座火山十分活躍，一年之內噴發的次數甚至超過一千次。

降落地區，為了防止火山灰堆積，會把落在屋頂上的排水管（匯集屋頂上的雨水導向地面或下水道的管線）的角度改得比較陡，或設置集塵器，讓掉落屋頂的火山灰自動堆積。更進一步，為了避免火山灰和有害空氣進入家中，房屋會設置兩層窗戶，或是盡可能減少屋內陳設的縫隙。

知識小專欄　位在日本最南邊的是東京都？

提到溫暖地區就會想到南邊。那麼，你知道日本最南邊的都道府縣是哪裡嗎？沖繩縣當然不是最南的，最南邊的其實是東京都。太平洋上有個遠比沖繩更南邊的小島叫沖之鳥島，這裡隸屬於東京都。只是這座小島是無人島，有人居住的、最南邊的島嶼則是沖繩縣的波照間島（竹富町）。

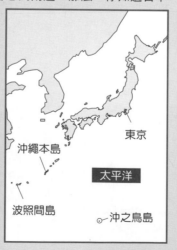

東京
沖繩本島
太平洋
波照間島
沖之鳥島

如何對付夏季的酷熱？

沖繩縣其實很涼快？
室內通風就不熱

最近幾年日本的夏天越來越炎熱，八月最高氣溫超過攝氏三十五度的日子更是越來越多。但位在日本南邊的沖繩縣，其實反而不常有氣溫超過攝氏三十五度的時候，只是日照的炎熱感很大。

家裡如果悶熱就無法過得悠閒舒適，因此家家戶戶會將門窗

▲窗戶做很大，室內盡量保持開放，就能夠使得通風良好。

hashi photo, via Wikimedia Commons

等空氣的出入口加大，藉此通風降溫。另外，也會利用簷廊避免陽光直射室內，避免室溫上升。

沖繩縣石垣島等地的建築，家中隔間少有固定牆的情況也很常見。

溫度、溼度都高的九州北部
應對關鍵在於隔熱

沖繩縣環海又沒有高山，因此追求住得舒適時，會用心維持住宅的良好通風。反觀九州地方就不能這樣。

九州北部從梅雨季節到夏季這一段期間，氣候高溫且溼度高。夏天的氣溫一年比一年更熱，因此九州北部的住宅重點在於如何安然度過夏天。

其中一個辦法是在牆壁內埋入絕熱材。所謂絕熱材是不易導熱的材料。牆內多了絕熱材，室外的熱空氣就不易導入家中，但反過來說，室內的熱空氣也不易排出室外。

因此最近蓋房子時採用的是阻擋熱空氣的「隔熱材」。絕熱與隔熱看似相同，其實不然。絕熱的原理是不易

奄美大島住宅的抗暑對策是廚房做成半戶外

四季溫暖的奄美大島（鹿兒島縣）位在九州本島與沖繩縣之間，經常有颱風通過，因此傳統建築多為一層樓的平房，院子四周有圍牆。過去也受到琉球的影響，用珊瑚礁石灰岩、綠籬、防風林等環繞。

當地的傳統住宅，是在生活的院子裡分別蓋主屋、家畜欄舍、倉庫等。原因在於小型的建築物較耐颱風。需要用火的廚房為了利於排熱，通常是蓋在戶外與室內之間，形成半戶外的結構。

另外，當地的平房多半是「桁架構造」，意思是柱子貫穿建築地板延伸到屋梁，承受屋頂和地板等的重量，且柱腳有「礎石」。這種構造能夠提高建築物整體的強度。

整棟房子只蓋在礎石上，強烈颱風一來，房子就會被風吹動，所以有時颱風離開後，必須眾人齊心合力把房子搬回原處。

導熱；隔熱則是反射陽光，不使熱空氣進入室內。

隔熱

反射帶來熱空氣的陽光

絕熱

使熱空氣不易傳導

▲絕熱與隔熱的不同。

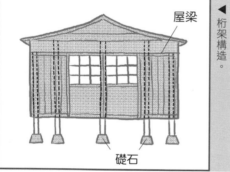

屋梁

礎石

▲桁架構造。

知識小專欄 **顧慮生活安全，也必須防止動物入侵**

沖繩縣的島嶼和奄美大島等地都有「波布蛇」棲息。波布蛇是一種當地特有、具有劇毒的蛇，屬響尾蛇科，被咬到甚至會喪命。因此為了避免波布蛇進入，住宅、田地、學校等多半會圍上高柵欄。這是為了生活安全、對抗大自然所做的準備。

配合生活風格改變的
日本住宅②

延續五十一頁，我們來繼續看看各種日本住宅。這裡介紹的是以前貴族的住所，以及受到外國文化影響的住宅。

房屋重視與大自然調和，靠近水邊緩和炎熱

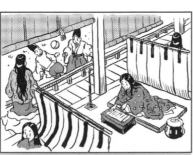

▲平安時代的貴族生活（概念圖）。寢宮裡用類似門簾的几帳隔間。當時代表性的娛樂是「蹴鞠（注：類似今天的踢足球。）」。

平安時代（西元七九四年至一一八五年）貴族的住所，位在院子中央的寢宮裡有一間寬敞的套房與寢室。房間配合各種生活用途，會以「几帳」隔開。几帳是以 T 字型支架掛著布幔，一種類似屏風用途的家具。

院子裡種植各式各樣植物，方便隨時感受四季。此外為了應付夏季的炎熱，白天會開門讓風吹入。寢宮前方會設置蓄水池，附近有水能夠冷卻空氣，使氣溫涼爽。

引進西方文化的明治時代
出現日式與西式風格兼容的房子

從江戶時代進入明治時代之後，歐美的技術與文物大量傳入日本。民眾從和服改穿起西服、變成坐在椅子上。

房屋也是，西式風格與技術逐漸普遍。

在這樣的背景下誕生的是「日西合併型住宅」，也就是日式住宅裡有一部分的西式設計。西式住宅代表的不只是採納新的文化，也表示住在裡面的人是社會的上流階層。

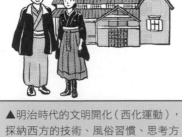

▲明治時代的文明開化（西化運動），採納西方的技術、風俗習慣、思考方式、飲食、服飾、建築等，大幅改變了日本人的生活。

大雄家在三十樓

是車站前剛蓋好的十五層樓公寓!?

要不要到我家玩?

嗯！走吧！！

我家……搬到「巴貝爾巨塔」公寓了。

景觀真好耶～

哇啊～……

更棒的是窗子可以整天打開。

這麼高，蚊子、蒼蠅根本飛不到。

原來如此……

微風清涼，而且沒有灰塵也不怕噪音。

我要叫我爸爸買更高的公寓。

是嗎……那又沒什麼……

好羨慕喔。

真好。

我們也買間公寓搬家吧。

難得小夫也會羨慕別人。

人要踩著土地生活才是最自然的……

哎呀，有院子的房屋是最好的。

說的簡單，你以為公寓一間多少錢啊。

那要不要試試看？

爸爸太古板了，畢竟沒住過高的地方。

我不這麼覺得。

你要拿出
高樓
公寓!?

怎麼
可能!!

還是……
算了。

什麼嘛！
拿到一半
又說
算了！

現在
不行，
會引起
騷動的。

半夜
兩點
再來試。

兩點
你要
拿什麼
出來？

到時候
你就
知道了。

我會
在意到
睡不著。

大雄，
時間到了，
起床啦!!

快點
起床啦!
起床!!

鼾…

鼾……

三更半夜
要幹嘛
啦……

ガックリ

※氣喘吁吁

對了，
要拿
公寓
出來
吧。

就
跟你說
不是
公寓了。

「高樓
大廈化
電梯」。

③ 台東區。台東區是上野動物園、淺草寺等的所在地，面積最小，只有十點一一平方公里。

Ａ

69

※叩咚、咻嚕

※喀嚓

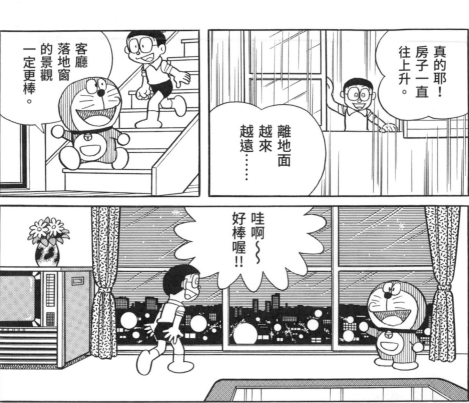

真的耶！房子一直往上升。

離地面越來越遠⋯⋯

客廳落地窗的景觀一定更棒。

哇啊～好棒喔!!

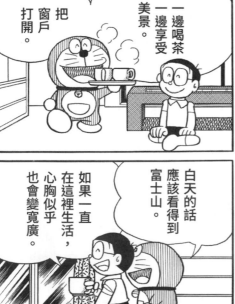

把窗戶打開。

一邊喝茶一邊享受美景。

如果一直在這裡生活，心胸似乎也會變寬廣。

白天的話應該看得到富士山。

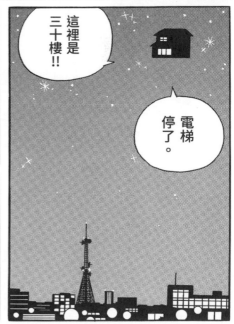

這裡是三十樓!!

電梯停了。

A ③島嶼。長崎縣共有九百七十一座島嶼（周長○點一公里以上者）。日本全國島嶼數量為六千八百五十二座。

哇啊～超高層的展望台！

房子會緩緩旋轉。

按下這顆按鈕…

※颼

喔，有風……

ビュウ

啊，看到東京鐵塔了。

你看，也能看到東京灣。

※喀噠、叩咚、叩咚

ゴト ガタ ゴト

關起來吧。

想起來了，好像有發布颱風警報。

我以為你會關……

你剛剛有關好窗戶嗎？

有人？會是誰啊？

二樓有人……

世界家屋觀測器 Q&A

Q 在山梨縣境內、日本第二高的山是哪座？①阿蘇山 ②北岳 ③槍之岳

※�床、嘎啦嘎啦、轟隆、颼颼

② 北岳。海拔三千一百九十三公尺。日本最高的富士山為三千七百七十六公尺。

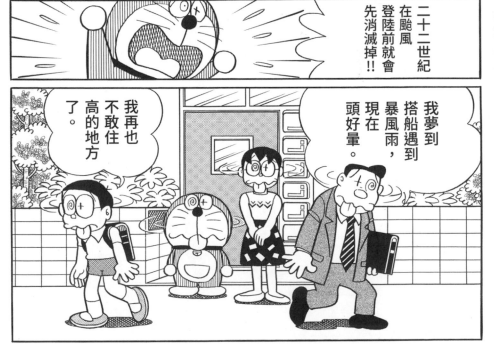

都會區住宅的各項巧思

配合在地特色
考量生活的便利性

前面的章節已經介紹過日本寒冷地區、溫暖地區的住宅巧思，以及各種為了配合各地情況衍生出來的生活智慧。

本章將介紹難以取得寬廣土地的地區、河邊、海邊等地區、山地與丘陵等高地的住宅巧思。

蓋在畸零地上
都會區才有的住宅

在地狹人稠的都會區，很難取得大片建地。都會區有電車與公車等交通設施、購物中心、辦公室等建築，原本土地就少，再加上便利的地段早已有許多人口生活在此，土地價格昂貴。因此，有不少房子是蓋在狹窄的土地上，或者是非一般方正的建地，而是三角形、五角形等「畸零地」上。

由細長的土地進入後方一塊四方形的建地，猶如國旗形狀的「旗竿型建地」，以及極細長的長方形建地，也都是屬於畸零地。

另外，都會區住電梯大樓和公寓等集合住宅的人口較透天厝多。在有限的土地上，電梯大樓和公寓比起透天厝，能夠住進更多人。

建地窄也有好點子解決
不方便蓋房子的土地也能善加利用

蓋在狹窄土地或畸零地的房子，同樣都需要發揮一些

▲畸零地的價格較低，或許各位能因此買下自己夢想中的住屋？

巧思，讓室內看起來更明亮寬敞。舉例來說，將一樓客廳的天花板與二樓的地板打穿，變成上下相連的「樓中樓」，或是在屋頂加裝「天窗」、在天花板與屋頂之間規劃閣樓當成收納空間，就能夠打造出明亮寬敞的居住空間。

此外，建地如果是夾在住宅與住宅間的狹長土地，經常會因為與相鄰住家距離太近，為了顧及隱私所以不設窗戶，造成陽光照不進家裡。這時會在建築內部規劃中庭（或天井）等，想辦法讓更多自然光進入家裡。順便補充一點，這類的中庭設計，在町屋（請見八三頁的說明）也能看見。

透過這些巧妙的點子，即使建地狹窄或者是畸零地，也能夠打造出有趣又充滿個性的居住空間。

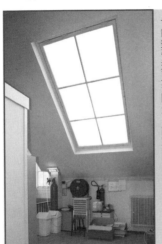

▲有天窗，能夠看到天空，就會覺得空間開闊，也能夠引進更多陽光，讓室內明亮。

Rijksdienst voor het Cultureel Erfgoed, via Wikimedia Commons

都會區必須留意噪音 有必要考慮如何隔音

生活中難免會製造出聲音，都會區總是有電視聲、洗衣機或吸塵器聲、走路聲、說話聲（總的來說就是生活噪音）、車輛噪音等各式各樣的聲音困擾。

住宅彼此相鄰，就很容易聽到鄰居發出的生活噪音，同樣的，對方也會聽到我們家裡製造的聲響。這種情況除了令人擔心隱私不保，也有可能引起爭端。尤其住在隔著一面牆就是鄰居（包括樓上樓下）的集合住宅裡，這是不得不謹慎面對的問題。

另外，人口越多的地區，道路越寬，車輛也越多，更容易有噪音的煩惱。

因此，蓋房子時就必須考慮到隔音效果，採取隔音對策。

▲生活不免會製造各種聲音，雖然並非故意，但也要顧慮一下鄰居的感受。

鄰近河川與海邊的房子很受歡迎

水是人類生活不可或缺的必需品。因此人類自古以來就生活在靠近河川或大海的水邊。現在，河岸城市的開發人氣相當高。沿海住宅因為能夠在浪濤聲與舒適的海風中感受大自然，因此也有很多人嚮往。

此外，面河川而建的住宅，視野遼闊有美景可賞，前方沒有遮蔽物，陽光能夠進入室內，再加上通風良好，夏季時河面上的涼風吹入，能夠減少冷氣空調的使用量。不僅如此，因為河岸城市的加速開

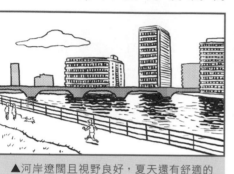

▲河岸遼闊且視野良好，夏天還有舒適的風吹來。

發，許多河岸邊都蓋了不少公園和運動設施。住在附近的居民能夠就近輕鬆散步或遊河。

河岸住宅所必須的對策與規劃

但是，住在河岸邊也是有許多必須注意的地方。首先要注意的就是「水災」。大雨或是颱風造成河水暴漲、大水流進家裡等新聞，各位應該都有聽説過。為了預防這類災害，河岸的透天厝多半會在建地堆土墊高房子的基礎板，或是蓋成三層樓的建築。

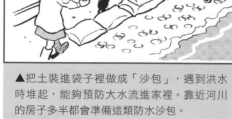

▲把土裝進袋子裡做成「沙包」，遇到洪水時堆起，能夠預防大水流進家裡。靠近河川的房子多半都會準備這類防水沙包。

保護住宅與田地避免水災發生的「輪中」設計與規劃

▲岐阜縣海津市的「輪中」樣貌（上方照片）。像這樣在面河的地方興建高堤防，就能夠避免住家和田地發生水災。

© FUSAO ONO/SEBUN PHOTO/amanaimages

此外，靠近水邊的地盤（蓋建築物的地面）通常偏軟，房子的重量會使得地盤下陷，導致建築物傾斜或是部分崩塌。

再者，住在水邊也容易滋生蚊蟲等。如果是電梯大樓較高的樓層，或許還無須擔心，不過透天厝或低樓層的房子就必須有所準備。

橫跨岐阜縣、愛知縣、三重縣的濃尾平原等地區所建構的「輪中」，是自古以來就存在的水災因應措施。

濃尾平原有木曾川、長良川、揖斐川等大型河川流過，下游因為這三條河川環繞，土地和建築物的地勢都比河川更低。雖然河水替這個地區帶來稻米盛產，卻也經常造成水患。因此，為了避免水災侵擾住家和田地，土地四周有堤防環繞。堤防的內圈是民眾居住的城鎮，所以稱為「輪中」。

此外，民眾也會在地勢較住宅核心的主屋更高的地方，興建稱為「水屋」的建築，用來儲存米糧等食材，方便水災發生時避難用。

海邊的房子住起來舒適但也有很多辛苦之處

對於熱愛海洋，以及喜歡從事衝浪等海上運動的人來說，能夠生活在濱海的住宅肯定是他們的嚮往。臨海而居不但能夠取得新鮮的海鮮，還有充滿魅力的美麗景色可以欣賞。

不過，實際生活之後就會發現有很多問題。接下來將說明主要會遇到哪些困難。

第一項是「鹽害」。靠近海邊的空氣中含鹽，因此腳踏車和信箱等鐵製品很容易生鏽。建築物外面的熱水器、空調室外機等尤其必須小心。有些房子多半使用材質不易鏽蝕的物品或裝在背風的位置。住家的牆壁和窗戶也會受到鹽的影響，必須經常打掃。

第二項是「強風」。因為靠近海，沒有東西擋風，尤其是面對太平洋或日本海的廣闊海濱，經常遇到強風吹拂。西南方頻頻遭遇颱風，因此玄關避免朝著西南方也是對策之一。

第三項是「地震引發海嘯的危險」。

預測天災可能造成的損害，事先了解災害潛勢地圖上標示的危險範圍與避難路線，可以有效避免危險。

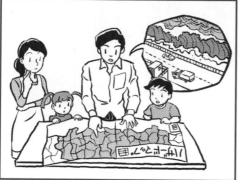

▲海嘯來臨時，哪些區域有危險，應該逃到哪裡避難，這些都必須事先確認。

知識小專欄　利用地名調查昔日地形！

自古以來就存在的地名，有時可用來了解該土地的樣貌與形成過程。

舉例來說，有「池」、「袋」、「窪」等字眼的地名，多半表示地勢低窪。名列東京「最想居住地區」前幾名的池袋、荻窪，據說名稱就是與這類土地特徵有關。

另外，日文的「梅」與「埋」發音相近，意思是人工填出來的土地。因此大阪的「梅田」據說原本是「埋田」，以前是一發生水災就會淹水的地方。除此之外還有「岸」、「淵」表示水邊，「合」、「俣」等表示河川交會處等。各位也可以去調查自己住的地區的地名由來！

● 與土地特徵有關的地名用字

土地特徵	代表字
位在山丘等地勢高的地方	山、尾、根、岳、峰、岡、丘、台
斜坡	坂、阪
附近有海或河川等	濱、州、川、河、江、沼、俣、合、島、岸、淵、入、浦
低窪地	谷、窪、池、袋
人工製造的土地	田、畑、橋、港、梅

把房子蓋在山地或丘陵等高地的注意事項

山區的房子十分安靜
適合想要住在大自然中的人

位在山地或丘陵等山區的住宅，車流量少而且環境十分安靜，能夠悠閒的享受在大自然中的生活，所以近來有越來越多人選擇從熱鬧的都會區移居到寧靜的山區居住。

地勢高的地方山多，地形有平地也有斜坡，有些地方需要配合地勢進行調整。

在山上的土地蓋房子時
該注意什麼？

在蓋房子之前，必須先調查該塊土地能夠進行什麼樣的建設。以山地丘陵來說，地形包括平地、斜坡、緩坡、填平谷地形成的土地等各種類型。

山通常是由岩石、沙子、碎石等構成，地質堅硬。

如果原本就是平地的地方就沒有什麼問題，但如果是經

由剷平斜坡（路塹）或是填平谷地（路堤）所製造出來的平地，則不夠穩定，無法耐震。

此外，斜坡地可能會發生落石、土石流、山崩等土石災害。尤其是大雨過後如果地面滑動，就有可能會發生危險。

因此在山上蓋房子時，最好盡量找原本就是平地，或是略斜但未經人力剷平的地方。

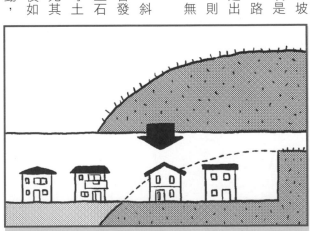

▲斜坡剷平，降低地面高度，稱為「路塹」。把地面堆高，稱為「路堤」。以這兩種方式製造平地。

高海拔地區還必須做好防寒準備

山地丘陵地區只要沒有樹木圍繞，就能有很好的視野，而且夏季涼爽舒適。但在其他季節就不是這麼一回事了。一般來說，上升到海拔一千公尺處，氣溫就會下降約攝氏六點五度，因此高地的冬天十分寒冷。

也就是說，即使不是位在北邊，也必須採取第二章介紹過的寒冷地區防寒對策。如同在五十頁時提過的，寒冷地區的住宅很需要暖氣，因此煤油是不可或缺的物資。而煤油多半必須下山購買，因此很耗費時間精力。

另外，地勢高的地方道路比都會區少；而且一到冬天，山路就會因為積雪而無法通行。

▲山區生活也有辛苦的地方。不過，有豐富的大自然與美麗的景色等在市中心無法體會的好處。

容易變冷的空間別安排在家中北側

冬天去浴室或上廁所時，你是否會覺得好冷？日本的房子多半會把這類衛浴設備規劃在住宅的北側。但是，太陽是行經南邊天空，北側照不到太陽，再加上冷風從北方吹來，因此，別把容易寒冷的浴室和廁所設在住家北側，也是防寒對策之一。

玄關向北，寒冷的北風容易吹進家裡，冰雪也不易融化，所以為了避免這種情況發生，玄關別朝北方。這些措施在寒冷地區的住宅尤其常見。

不同地區的住宅有著不同的特徵，有時優點也會讓人感到不便。人們從很久以前就絞盡腦汁改善這些問題。

▲北側空間較照不到陽光，溫度容易偏低。

配合生活風格改變的日本住宅③

這裡將介紹靠海維生的住宅，以及江戶時代商人的住宅。

《舟屋》

船可以停進屋子裡　古早以前就存在的漁村

日本京都府與謝郡伊根町，在伊根灣附近方圓約五公里的範圍內，有著成排的「舟屋」，這是一種配合漁夫工作特別打造的建築。這些面海突出的房子，一樓大部分位在海面上，方便收納船隻，二樓是放置捕魚工具的地方。

這一個漁村直到昭和時代（西元

▲舟屋的樣子。與海相連的一樓部分是停船的工作區，漁夫從那兒上船去捕魚。

一九二六至一九八九年）初期都沒有車行道路，原本舟屋就是各家的玄關。要去對岸時，搭船會比搭公車快。

《町屋》

店鋪和住家合一的商人住宅

町屋是誕生於平安時代，座落在京都等地的商人住所。因為兼為店鋪使用，所以必須面對馬路。

建築物的特徵是正面寬度窄，屋型細長，從正門到屋子深處要穿著鞋子走過「通庭」。

面對馬路的房間是「店面」，用於與客人交流。另外屋內還有中庭（又稱坪庭、奧庭），用來將陽光與風帶進室內。

▲町屋的俯瞰圖。店鋪的正面窄，屋型是長且深的長方形。

（圖示標示）店面　榻榻米室　中庭　店鋪正面　入口　通庭

大冰山小住家

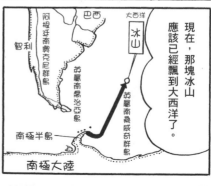

世界家屋觀測器Q&A

Q 下列城市中，位在最北邊的是何者？①札幌市（日本）②倫敦（英國）③紐約（美國）

※滋

A

③約11倍。中國擁有全世界最多的人口，約十四億人，是日本人口（約一億兩千七百萬人）的11倍以上。

※滋

先將冰山融解出需要的空間……

再用較細的抹子來做細部修飾。

※滋～滋～

接著噴上特殊噴霧，

這樣冰塊就會像石頭一樣堅硬，不會融化了。

當然囉，因為面積跟神奈川縣一樣大呢！

應該可以做出很多房間吧？

這個特殊噴霧，能讓它變柔軟。

我做了沙發喔！

你的課本呢？

將會用到的東西通通搬過來吧。

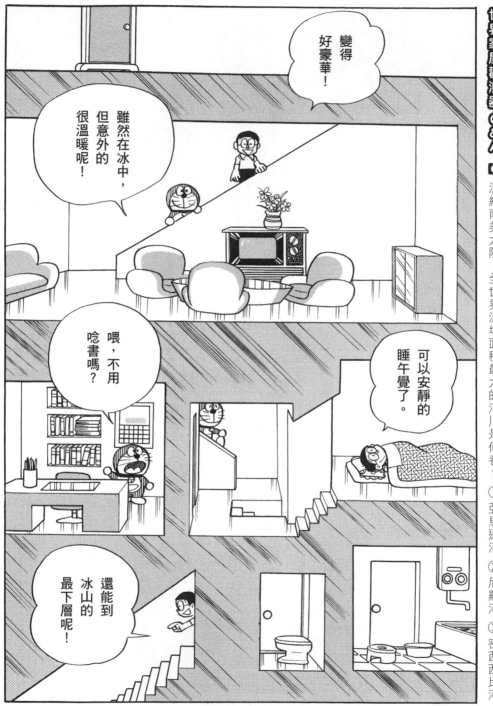

像這樣享受透過冰層照射進來的柔和陽光……

真是天國啊。

平靜的波浪聲……

只有我們享受太可惜了。

到空地去吧！

哇……好熱啊。

各位，我來提供你們一個既清涼，又寬敞的遊戲場所吧！

A

① 亞馬遜河。流域面積是指降雨、降雪流入該河川的土地面積。尼羅河則是世界最長的河川。

91

※鏘！

東南亞、南美等地區降雨最多的時期稱為什麼？ ① 梅雨 ② 乾季 ③ 雨季

※唰～

刨冰
吃太多了，
肚子
好痛啊！

咕嚕咕嚕

嗶—

咕—

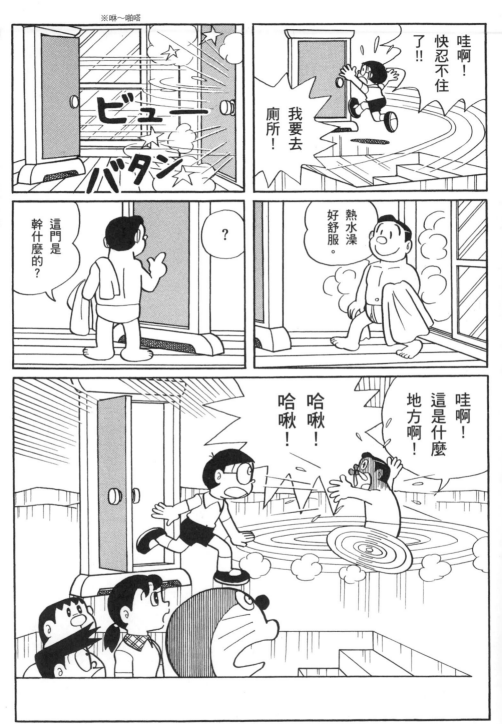

亞洲、大洋洲的住宅

移動式、高腳屋、穴居……
亞洲住宅的形式眾多

亞洲諸國分布範圍很廣，有些地方全年溫暖或寒冷。各地的氣候、風俗分明，有些地方則與日本一樣四季展現出不同風貌，因此適用於當地的生活智慧也是千變萬化。

配合季節在草原上
遷徙的蒙古人住家

蒙古位在俄羅斯與中國之間的寒冷地區，那裡有帶著綿羊和山羊等家畜在草原上移動生活的游牧民族。為了找尋適合生活的地方，他們住在可以帶著走的「蒙古包」裡逐水草而居。

蒙古游牧民族的住居「蒙古包」。

Alexandr frolov via Wikimedia Commons

這個住屋有帳篷的外型，大致上需要兩、三人花一至兩個小時就可以組好。首先，在地上拼好木頭地板，鋪上羊毛氈，接著立起折疊式牆壁與門，接好屋頂的骨架，再裝上必要的零件、蓋上羊毛氈，最後全部用繩子綁好，確保沒有零件脫落就完成了。

蒙古的夏季和冬季溫差很大。夏季天氣炎熱時，可掀開毛氈乘涼，冬天加上兩層毛氈

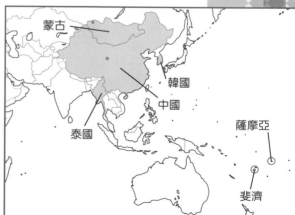

▲蒙古包交給熟練的人處理，輕輕鬆鬆就能夠組好。

地圖標示：蒙古、韓國、中國、泰國、薩摩亞、斐濟

布或棉布就能夠禦寒。

蒙古近年來定居的人逐漸增加，生活在蒙古包的人較以前少了許多。另外也有越來越多人是採夏季游牧、冬季定居的方式。

中國出現了在地面上開大洞的住家

全世界人口最多的國家是中國。

中國第二長的河川黃河，過去發展出興盛的古代文明，黃河的上游到中游這一帶地區是黃土高原。這個地方的特徵是夏季和冬季時，白天與夜晚的溫差很大，而且不太下雨。黃土是比沙子更小的土粒，

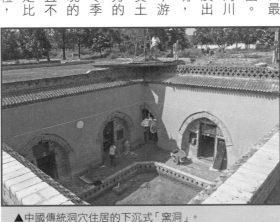

▲中國傳統洞穴住居的下沉式「窰洞」。

影像提供／Aflo

從西北邊的沙漠隨風吹過來，慢慢堆積在該處。

由於在黃土高原上很難生長出能夠當作房屋建材的樹木，無法大量使用木材來蓋房子，因此有人挖土造屋，稱為「窰洞」。

有山崖的地方就在崖壁上挖洞，稱為「靠崖式」，平地的地區就從地面往下挖洞，稱為「下沉式」。在土裡無論導熱或導冷都比較慢，能夠維持一定的溫度，因此會比在地面上還要冬暖夏涼。

後來隨著現代化發展，黃土高原上住在窰洞的人也就越來越少了。

利用地板下的熱氣溫暖房子韓國自古就有的地龍（地暖系統）

隔著日本海與日本相鄰的韓國，跟日本一樣是四季分明的地區，但韓國的冬天非常寒冷，氣溫比第二章介紹過的日本寒冷地區更低，因此也少不了防寒措施。

為了讓家裡溫暖而採取的方法之一，就是傳統韓屋常見的「地龍（ondol）」。地龍的原理是透過加熱地板來溫暖整個房間，與現代的地暖系統非常類似。地龍的加熱方法是在室外或廚房燒木材或木炭等，利用產生的熱溫暖

房間。地板下有「石板」堆成的火道讓煙霧通過，最後再從煙囪排出室外。

不過，近年來普遍改為裝設使用電力或瓦斯來加熱溫水的「地龍」，也有越來越多人將這樣的設備改稱為「地暖」。

為了預防水患，泰國的房子腳很長？

泰國的地理位置比台灣還要南邊，氣候高溫多雨且溼度高。傳統的泰國房子是豎起長柱子，把屋子地板設置在比成年人身高還要高的「高腳屋」。地板這麼高的原因大致可以分成兩個，一個是潮溼地區的房子要防止淹水，而另外一個原因是山區的房子要配合地形調整高低差。

潮溼地區的高腳屋把地板位置拉高，可以避免雨量

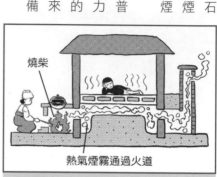

燒柴

熱氣煙霧通過火道

▲韓國的「地龍」是使熱氣通過地板底下，藉此溫暖房間。

多的雨季河水暴漲導致淹水。另外，平時風能夠從地板下吹入，降低溫度讓家中涼爽，還能有效防止老鼠等小動物入侵偷吃食物。

房舍使用的建材是竹子或木頭，屋頂則是樹葉或乾草等。最近也有房子的屋頂改用白鐵（鍍鋅的鋼板，也就是常見的鐵皮屋材料）金屬板。

像這樣的高腳屋住宅不只泰國有，在印尼、越南、柬埔寨、緬甸、菲律賓、馬來西亞等東南亞的其他國家也都很普遍。可以參考刊頭彩頁的照片。

▲地板挑高，碰到雨季水位上升，水也不會淹進家裡。

適合溫暖氣候的大洋洲住宅

大洋洲大多數的國家都位在南半球，是由紐西蘭、澳洲大陸和其他太平洋上的小島國家組成的區域。大洋洲地理上靠近亞洲，因此文化上相互影響。多數國家是屬於常年溫暖的氣候，不過有些地方也會有炎熱或嚴寒的季節。

一切都很開放？沒有牆壁的薩摩亞住宅

薩摩亞位在太平洋上，是由七個小島構成的國家，境內有廣闊的熱帶雨林，以及美麗的海灘環繞。全年的氣溫和溼度皆高，氣候上分成降雨多的雨季和不太降雨的乾季。

薩摩亞的傳統住宅「法雷」只有柱子和屋頂，沒有牆壁。薩摩亞的「法雷」住宅，大家庭住的大房子稱為「法雷塔里馬羅」，較小的房子稱為「法雷歐歐」。另外，不同的使用目的也有不同的「法雷」，包括廚房、寢室、會議室等。

會沒有牆壁一方面當然是為了通風，另外一個原因是表示「歡迎隨時來我家」，展現出薩摩亞人開放的個性。至於沒有牆壁要怎麼遮風避雨呢？屋內有椰子葉製作的窗簾能夠放下來遮蔽。而這種房子是什麼模樣，各位可以參考刊頭彩頁的照片。

善用大自然涼爽的斐濟住家

斐濟是小島國家，氣溫高且降雨多。各國觀光客都喜歡前去探訪那裡美麗的大自然風光。斐濟的城市建築多為一層樓的平房或公寓，遠離城市的地區則幾乎都是平房。斐濟的傳統住宅是利用大自然的草木打造。把土堆高後，以圓木樹幹搭建出房子的骨架，再蓋上土草和椰子葉當作屋頂。牆壁是用植物編織而成，十分通風。

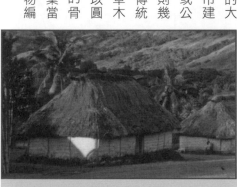

▲以草葉覆蓋屋頂蓋成的斐濟傳統住宅。
Anton Leddin via Wikimedia Commons

歐洲的住宅

宛如繪本與童話故事中出現的房子
還有歷史超過百年的老屋

歐洲的房子不只外觀，室內也有幾個與日本或台灣住宅不同的地方，其中一個不同處是建材。日本的房舍主要是木造，但歐洲建築的牆壁多半是磚頭或石頭堆疊而成，就像圖畫書裡常見的房子那樣。

另外，歐洲與我們不同，少有地震和颱風等天災，因此有很多超過百年以上的建築。

獨特的尖帽子屋頂
義大利的白色房子

位於南義大利的城市阿爾貝羅貝洛，有獨特的「特魯洛（或稱蘑菇屋）」住宅，尖帽子屋頂和白牆是其特徵。特魯洛沒有走廊，房間與房間比鄰而建，每個房間都有獨立的屋頂。

房子是用此區開採出的石灰岩興建，沒有用釘子和水泥來連接建材。堆疊的石灰岩縫隙間塞入碎石連接，提高強度。白牆表面塗上主成分是熟石膏的灰泥。

　　房子的屋頂頂端上會擺放圓盤、球、十字架等形狀裝飾，屋頂表面還會用熟石膏畫上十字、月亮、星星等記號，據說有

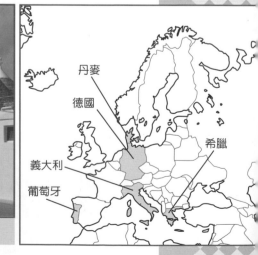

▲義大利阿爾貝羅貝洛的房子「特魯洛」。

丹麥
德國
希臘
義大利
葡萄牙

趨吉避凶的用意。

「阿爾貝羅貝洛的特魯洛建築」被列入世界遺產名冊中，近年來，這座歷史悠久的城鎮已經成為知名的觀光景點。

色彩繽紛的德國木造建築

德國最具代表性的民宅是「木桁架建築」，甚至還有「木桁架建築大道」，就像因〈小紅帽〉、〈不來梅樂隊〉、〈糖果屋〉等故事聲名大噪的《格林童話》中的美麗城鎮。

木桁架建築是以木材建造而成，梁柱等木作的部分會裸露在外，而在木材間以灰泥或磚頭等填滿的部分稱為「半木桁架結構建築（Half-timbered house）」。

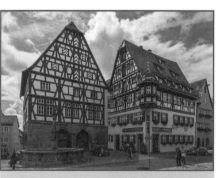

▲德國常見的木桁架建築。木桁架建築大道全長約有三千公里。

Tuxyso / Wikimedia Commons

基本的配色是房屋外側白牆可看見露出的黑色或褐色木架，不過牆壁和木架的顏色也有多種搭配方式，使街道色彩繽紛，也因此成為民眾造訪的知名觀光勝地。

希臘的石造建築 不只是潔白美麗

面向愛琴海的希臘，有許多歷史悠久的建築與遺跡。希臘的首都在雅典，也是知名的奧林匹克運動會起源地。希臘的聖托里尼島上有獨特白牆石造屋構成的美麗城鎮。

為什麼此處的牆壁都是白色，其中一個原因是為了降溫。這地區不太降雨，日照強烈，因此家家戶戶的牆壁皆採用能夠反射陽光的白色，可避免熱空氣進入室內。

另一個原因是作為牆壁建材的白色熟石膏很方便取得。熟石膏也具有殺菌作用，能夠讓房舍更持久耐用。

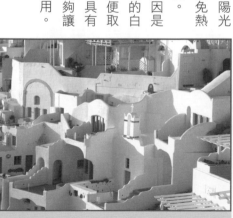

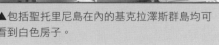

▲包括聖托里尼島在內的基克拉澤斯群島均可看到白色房子。

LBM1948 via Wikimedia Commons

丹麥有海藻製作的 蓬鬆屋頂房子

位在北歐的丹麥住宅，冬季耐寒，夏季涼爽，日本也模仿他們的優秀建築技術。

丹麥的萊斯島上有很獨特的蓬鬆屋頂房子。這種屋頂是用海藻打造，耐風雨而且不易燃燒。做法是將現採的海藻立刻晒乾，像擰毛巾一樣扭絞之後，掛在屋頂的骨架上。

會選擇海藻屋頂的原因是此地的木材產量不豐，海濱卻有著大量的海藻。有些屋頂的海藻厚度超過一公尺。

可惜最近海藻逐漸不易取得，因此這種房屋也越來越少。

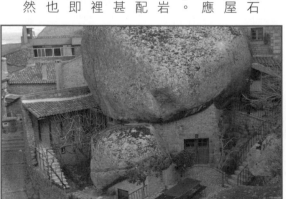

▲丹麥萊斯島上的海藻屋頂住宅。

Tomasz Sienicki via Wikimedia Commons

真的不要緊嗎？ 與巨岩共同生活的葡萄牙住宅

葡萄牙位在歐亞大陸的最西側，而在葡萄牙中央的蒙桑托，有相當驚人的建築。這個村子（稱為巨石小鎮或石頭村）座落在山上，房子屋頂或屋內都有巨大岩石，看起來很像遺跡。這裡的村民認為這些岩石很重要，把岩石當成房子的一部分。

有些房子的岩石是牆壁，有些當成屋頂等，當地人巧妙應用這些岩石蓋房子。房內的隔間也配合岩石，所以大小與分配端看岩石的位置，甚至有些房子的浴室裡有岩石。有些人家即使岩石裸露在屋外也沒有上色，保持自然的狀態。

▲葡萄牙蒙桑托村裡，與巨大岩石共同生活的村民住宅。

Rafael Tello via Wikimedia Commons

南北美洲的住宅

生活在遼闊土地上
住宅必須善用大自然資源

接下來要介紹的是位於北美洲大陸、南美洲大陸國家的住宅。這裡住著各式各樣的人種，因此住宅的種類相當豐富。因氣候各有不同，所以住宅必須配合各地區的情況建造。

加拿大因紐特人建造的房子
以堅硬的雪磚打造

加拿大是全球面積第二大的國家。北部靠近北極，是嚴寒的冰雪地區，因此很久以前就生活在此地的原住民「因紐特人」蓋的房子是以雪當作建材。

這種稱為「冰屋」的房子，是把雪切成磚塊狀，再將這些雪磚堆成半球體建築。接著，挖穿人可以進出的門，然後在雪磚縫隙塞滿軟雪，就完成了。他們過著一邊移動一邊獵捕海豹的生活，因此收集當地建材蓋成的

冰屋對他們來說是最便利的住宅。

但是，住在冰屋也同樣需要禦寒對策。比方說，他們會在冰屋內側的牆壁和地面鋪上動物毛皮，坐的地方和睡覺的地方也都要比地面高一些，諸如此類。到了現代，加拿大政府建議因紐特人定居，因此這種傳統的冰屋越來越少出現。

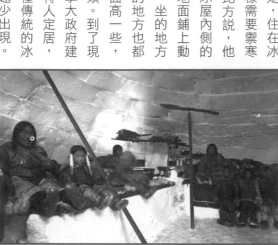

▲加拿大因紐特人的住家「冰屋」。外觀請見刊頭彩頁的照片。

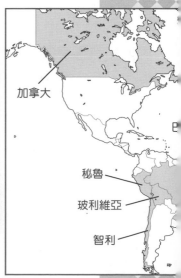

加拿大

秘魯

玻利維亞

智利

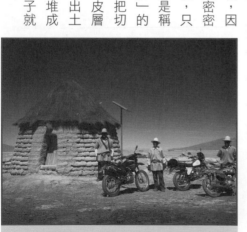

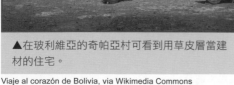

在巴西等國家的亞馬遜河 可以看到以木筏為地基的房子

位在南美洲大陸、流域面積全球最大的亞馬遜河，流經巴西和其周邊的國家。這個地區有很多人是生活在亞馬遜河附近，甚至有些人就住在河上。

這種房子是以圓木或輪胎組成木筏當地基，房子蓋在木筏上。屋內有廚房和淋浴間，跟生活在一般住宅無異。為了避免房子順著水流漂走，會以繩子綁在附近的樹木上固定住。搬家時，只要用小船拉著走即可。

由於亞馬遜河每到多雨的雨季，水位就會高漲，為了因應增長的水勢，很多人都是選擇居住在這類的水上住宅，亦或是高腳屋（請見九十六頁的說明）。

▲亞馬遜河的水上住宅，房子漂浮在水面上。

樹木生長不易的玻利維亞高原 以土混草根做的土塊當作房屋建材

位於玻利維亞南部的奇帕亞村，鄰近海拔約三千八百公尺、湖水鹽分高的科伊帕薩湖，因此幾乎不長樹木，地面上只會長硬草。

住在奇帕亞村的居民，房子都是用土混和草根製作的土塊搭建而成。

長在這片土地上的草，為了避開地表的高鹽分，皆往地底下生根，因此地下都是密麻麻的草根，只要挖出來就是稱為「草皮層」的建材。接著把切割出來的草皮層晒乾，製作出土塊。將土塊堆成半球體，房子就蓋好了。

▲在玻利維亞的奇帕亞村可看到用草皮層當建材的住宅。

Viaje al corazón de Bolivia, via Wikimedia Commons

祕魯的的喀喀湖
用湖邊植物建造的浮島房子

靠近赤道的祕魯有各式各樣的房屋建築，包括鋼筋混凝土建築、日晒磚造建築等等。其中最具特色的是位於的的喀喀湖浮島上的房子。除了住宅之外，學校、教堂、醫院、商店等建築物，以及浮島本身，都是用「托托拉草（Scirpus totora）」製成。

托托拉草生長在的的喀喀湖湖畔，狀似蘆葦。將托托拉草的草根連土砌成土塊，輾平當成地基，再疊上三公尺厚的托托拉草莖，就完成浮島。材料就只有托托拉草，沒有黏著劑和塗料等，因此可說是很環保的住宅。最近還會裝上太陽能板供電。

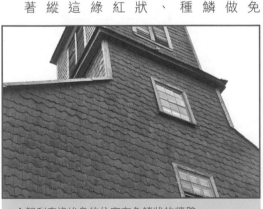

▲秘魯的的喀喀湖的托托拉草住宅。

Pavel Špindler via Wikimedia Commons

色彩繽紛的鱗片狀牆壁是其特徵
智利奇洛埃島的房子

智利的特徵是國土南北狹長。位在智利南部的奇洛埃島有很多木造教堂，其中一部分也被列入世界遺產名冊（奇洛埃教堂群）。這些教堂與島上的住宅，多半都有魚鱗狀的牆壁。

做成這個形狀並不是為了強調美感，而是因為此處降雨量多，為了避免雨水滲入家中，才做成這種形狀。外牆鱗片的顏色和形狀種類繁多，有三角形、圓形、波狀、階梯狀等形狀，顏色則有紅色、黃色、藍色、綠色等，十分繽紛。這些魚鱗木紋全都是縱向分布，讓雨水順著木紋往下流。

▲智利奇洛埃島的住宅有魚鱗狀的牆壁。

Jmvgpartner via Wikimedia Commons

非洲的住宅

乾燥地區常見
配合大自然改變的住宅外型

非洲大陸面積廣大，相當於八十個日本列島。正中央有赤道通過，因此很多地區炎熱乾燥，但既然面積廣大，不同地區的氣候與自然環境也不同。這裡的建築都是配合在地環境，選用當地建材興建。

少雨的埃及住宅建材是
日晒磚與窯烤磚

一提到非洲北部的埃及，就會想到昔日古文明全盛時代的法老陵寢「金字塔」。金字塔的建材之一是日晒磚，這是乾燥地區常用的建材。埃及有許多住宅使用這種日晒磚，以及用窯爐烘烤的窯烤磚建造的房子。

日晒磚是用有黏性的土壤、沙子，以及為了避免磚塊破裂崩塌而混入當黏著劑的「稻草屑」，加水混合成黏土，倒入木框中整形，拆掉木框後在太陽下晒乾，就

完成了。

另外，有些地區也會看到沒有屋頂的房子。仔細看就會發現，這些房子的柱子和牆壁都有類似鋼筋的東西凸出；這是考慮到房子未來要擴建，在幾乎不下雨的埃及才可能做這種準備。

▲埃及的「尚未完工的房子」。

Photo：Getty Images

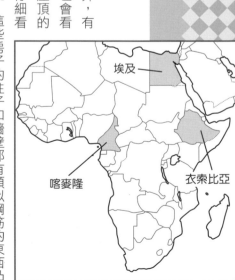

埃及

喀麥隆

衣索比亞

喀麥隆的俾格米人居住在
用熱帶雨林植物建造的房子

非洲中央是全年溫暖多雨的熱帶雨林。此處大自然資源豐富，因此有各式各樣的動植物棲息。這個地區住著以狩獵、採集維生且生活與森林息息相關的「俾格米人」（泛指生活在中非赤道附近的熱帶雨林，以狩獵採集維生，身高不滿一百五十公分的非洲人，並非指特定種族）。

在這當中，生活在鄰近赤道的國家喀麥隆東南邊的俾格米人，稱為「巴卡族」。他們的傳統住宅稱為「孟古盧（Mongulu）」，特徵是蛋形帳篷狀外觀。以樹枝搭建骨架後，再鋪上數百片叫「恩哥恩哥」和「啵啵可」的竹芋科植物葉子製成。其他零件的材料也是使用從森林中取得的各種植物。

▲生活在喀麥隆的巴卡族住家。

NearEMPTiness via Wikimedia Commons

用竹子造屋的
衣索比亞多爾茲部落

知名的咖啡原產地衣索比亞的南部，住著以很會運用竹子聞名的多爾茲部落。他們住的房子是用竹子和衣索比亞象腿蕉打造成的蛋形屋。先以竹子搭建出竹籠狀的骨架，再覆蓋衣索比亞象腿蕉葉或竹殼皮。

利用這種方式興建的房子，因為獨特的外觀，被稱為「象鼻屋」或是「蜂巢屋」。這種房子容易被蟲蛀，必須經常修繕。

另外，這個地區種植很多衣索比亞象腿蕉，因為與香蕉類似，因此又稱為「假香蕉」。可以當作房子的建材，也可以加工做成食物，是相當珍貴的植物。

▲衣索比亞多爾茲部落的住家。

Richard Mortel from Riyadh, Saudi Arabia via Wikimedia Commons

家庭迷宮

我只不過是去上個廁所而已，結果就找不到回去的路了。

他家真的好大喔……

就像迷宮一樣。

還真是誇張呢。

我也想把家裡弄得很寬廣，像迷宮一樣，可以嗎？

你每次都要求些有的沒的！

真的可以把家裡變大嗎？

雖然沒辦法把家裡變大，

不過這個道具可以讓家裡變得像迷宮一樣喔。

「家庭迷宮」。

ゴト
ゴト
ゴト

我們先轉一次看看吧。

轉動這個滾輪，房間和走廊的位置就會改變。

轉越多次，就越複雜。

クル

※叩咚、叩咚、叩咚

※轉

108

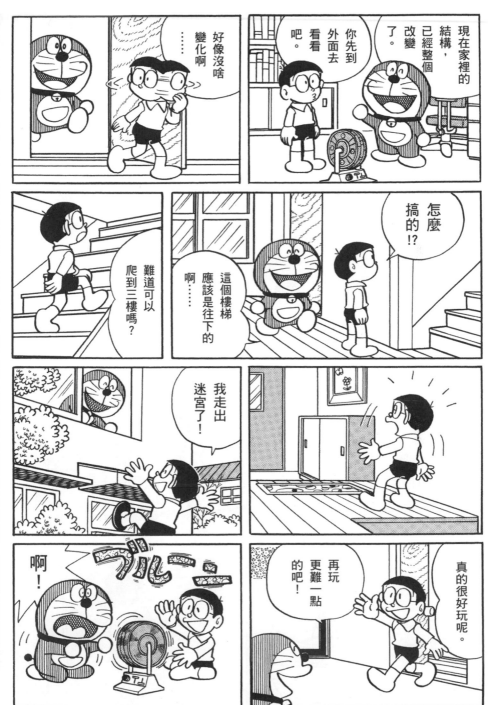

②美麗的牧馬之地。被列為世界遺產的卡帕多奇亞，在古波斯語的原意是美麗的牧馬之地。這裡現在仍有很多馬。

※轉

※叩咚、叩咚、叩咚

你轉了那麼多次，都走不出去的大迷宮耶！

會變成永遠出不去的大迷宮耶！

你在搞什麼啊!?

那麼，打開這邊看看吧。

太誇張了吧。

只不過是個迷宮而已嘛。

哇……

沒關係。

反正一間一間打開來看，總有辦法……

110

不管怎麼跑都沒有用。

開始覺得有點恐怖了。

我看還是把那道具反轉回來比較好。

雖然不甘心，也只好這樣了。

不對，是這裡。

往這裡吧！

天色已經越來越暗了，得想辦法快點變回來才行。

早知道就跟著去那邊了。

這裡也不對。

奇怪了，我明明要去廚房的……

怎麼都找不到呢？

③天空之城。這裡的海拔高度約二千四百三十公尺，是印加帝國的遺跡。

義大利有尖帽子屋頂的房子稱為「特魯洛」，這個名稱是什麼意思？①小窗戶 ②一房一屋頂

從窗戶跳出去就行了。

對了！

迷路了呢……

不會吧……怎麼會在自己家裡……

！！

這下子可能永遠都走不出去。

我已經累到走不動了。

哆啦A夢～救救我啊！

②一房一屋頂。這些奇特的建築已登錄為世界遺產。詳情請見九十八頁説明。

113

老師又來了

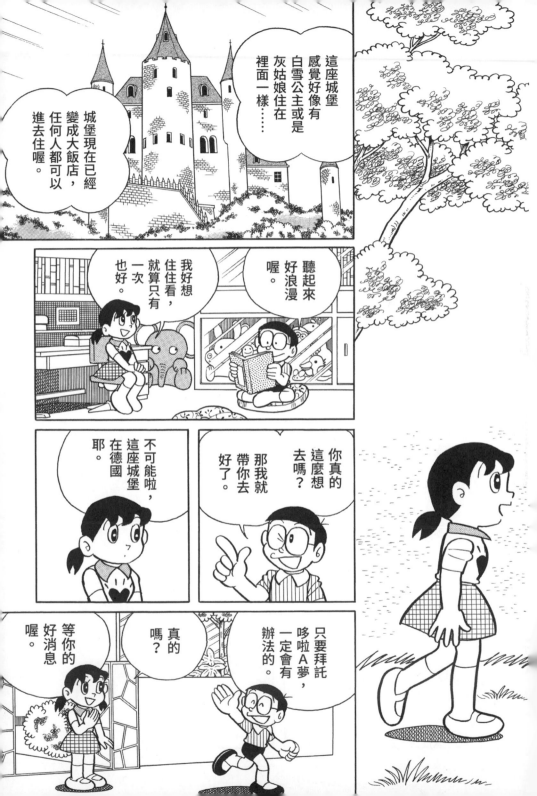

這座城堡感覺好像有白雪公主或是灰姑娘住在裡面一樣……

城堡現在已經變成大飯店,任何人都可以進去住喔。

聽起來好浪漫喔。

我好想住住看,就算只有一次也好。

你真的這麼想去嗎?那我就帶你去好了。

不可能啦,這座城堡在德國耶。

只要拜託哆啦A夢,一定會有辦法的。

真的嗎?

等你的好消息喔。

只要有「任意門」，隨時都能去啊……

這不是很簡單嗎？

你怎麼老是這樣？

自己辦不到的事情卻一口答應人家……

靜香不是說想住一晚嗎？

有沒有哪一座城堡是沒人住的空城啊？

哪有這麼好的事!?

住宿費誰付啊？

你以為旅館會讓一個小學生住進去嗎？

這、這個嘛……

怎麼回事!?

老師您要來家庭訪問？

我完全不知道這件事，沒聽大雄提起過。

大雄!!

是誰打來的電話啊？

好的！我會等等老師過來的。

A ① 白川鄉五箇山。登錄名稱是「白川鄉與五箇山的合掌構造村落」。詳情請見四十八頁說明。

老師又要來了！

上次不是才被我們用「誘導腳印章」騙回去嗎？

老師才不會那麼容易死心。

求求你再幫我一次吧！

這麼突然，我怎麼想得出辦法啊。

老師在那裡！

老、老師！我媽媽有急事外出了⋯⋯

閉嘴！今天無論如何，我都非到你家不可。

糟了，老師很堅持耶。

117

「景物攝影機」。

這是可以製作演戲或拍攝電影時所需布景的道具喔。

喔？

那裡不錯！

有沒有……合適的地方呢……？

Q

在英國蘇格蘭新石器時代聚落遺跡「斯卡拉布雷」找到什麼家具？①鞋櫃②餐具櫃③洗衣機

※喀嚓

想像著家裡的樣子，然後按下去……

カシャ

和我們家一模一樣……

啊！啊！啊！

②餐具櫃。聚落的房子裡還找到了衣櫃、廁所等。

這只是布景而已喔！

從後面看來是這個樣子。

哇啊！

這樣一定會穿幫的啦。

只要再加上擺設就行了。

從玄關進來會先經過走廊，再通往客廳⋯⋯

カシャ

※喀嚓

老師，從這扇門走進來比較近喔。

你該不會又要帶我到奇怪的地方去了吧。

嗯，是這裡沒錯！

野比

不過，媽媽有急事外出⋯⋯

無妨，我等。

119

我想他晚點應該就會死心了……

與其在這裡等，倒不如用這個到後山建城堡吧。

你又來了！

是你自己說下不為例，我才拿出道具幫你忙的耶。

你也認真一點好不好!?

別這麼不通人情嘛。

反正老師暫時還不會走。

在腦子裡想像著城堡的影像……

カシャ

※喀嚓

成功了!!

好棒喔！

來看城堡吧。

這裡沒人住嗎？

今天被我們包下來了！

別客氣，進來看看吧。

我想從陽台看看外面的景色！

？

啊～那裡不要進去！我還沒做好……

將景色投影在霧製背景牆上。

我忘了做外面的景色，快想辦法啊！

哆啦A夢！幫我準備蛋糕和果汁吧。

布穀〜布穀〜

哇啊〜四周被森林和湖泊環繞著……聽得見布穀鳥的叫聲呢。

※咚噠、咚噠

老師怎麼還不來啊？到底在做什麼？

好忙、好忙！

※咚噠、咚噠

哎呀〜不好意思，辛苦你了。

※啪嗒、啪嗒、咚噠

你把我當成什麼了!?

差點忘記，麻煩你準備一杯熱茶給老師吧。

世界家屋觀測器 Q&A

Q 中國集合住宅「福建土樓」的家庭數量，在過去是根據什麼的數量掌握？① 浴室 ② 廁所 ③ 灶

122

回大雄家的布景。

ドタ

ドタ

從剛才就一直聽到跑步聲，到底是誰啊？

哆啦A夢！

靜香她說⋯⋯

她想到湖裡划船啦。

到哪裡去了？

連「任意門」也不見了。

真拿他沒辦法⋯⋯

A ③灶。可以用來加熱或烤東西。現在為了避免發生火災，政府禁止用灶。

利用地勢而建的住宅

竟然有住人！
各種不可思議的居住型態

第五章介紹過，因為文化與生活環境等因素的影響，世界各地發展出各式各樣的住宅。人類希望這些住宅能夠永續存在，因此，促進全球教育與科學發展的國際機構「聯合國教育、科學及文化組織（UNESCO）」將這些建築和城鎮列入世界遺產名冊中保護。

本章將介紹其中幾個最獨特的建築。首先，讓我們一起來看看，利用懸崖和岩石等天然地形建造的世界遺產建築。

建在懸崖邊的房子
西班牙的天空之城

位在伊比利半島、西班牙中東部卡斯提爾拉曼查自治區的昆卡省，以「城牆圍繞的歷史名城昆卡」而列入世界遺產名冊。昆卡位在胡卡河與威卡河匯流處，是建

在懸崖上的山城，道路狹窄複雜。

過去伊斯蘭教徒進攻伊比利半島，在這一區建造要塞和城鎮。後來基督教徒奪回土地，沒有破壞城鎮，而是興建基督教的建築。

這個城鎮座落在河畔，有一些房子蓋在俯瞰河川的地方。也有些房子因為陽台凸出於山崖，因而被稱為「吊在

世界各地地圖標示：
- 昆卡（西班牙）
- 威尼斯（義大利）
- 馬泰拉（義大利）
- 梅莎維德國家公園（美國）
- 福建省（中國）
- 陶斯鎮（美國）
- 亞茲德（伊朗）
- 莫查布山谷（阿爾及利亞）

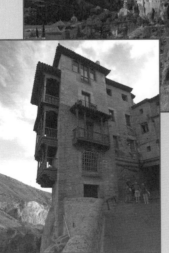

Zhora via Wikimedia Commons

▲西班牙「昆卡」的城市街景（上圖），以及最具代表性的「吊在半空中的房子」（左圖）。

D.Rovchak via Wikimedia Commons

半空中的房子」。這些建築於十四世紀興建時是當作住宅使用，後來到十八世紀為止是當作市政府的辦公室。據說因為城鎮土地狹小，人口卻越來越多，於是出現了類似公寓大樓的高樓層多戶住宅。

挖穿岩石而建
義大利馬泰拉的岩洞民居

位在義大利南部的馬泰拉古城，有許多挖穿石灰岩而建的住居，叫「穴居（Sassi）」。這些穴居位在山谷斜坡上，緊靠著岩山，稱為「馬泰拉岩洞民居」。

這個城鎮的歷史悠久，據說有人類在此地居住的紀錄超過兩千年。一開始是因為有人住進了格拉維納溪谷經風雨侵蝕形成的眾多洞窟中。

隨著時代更迭，伊斯蘭教徒、基督教徒、附近的農民們也陸續在此生活，他們挖掘洞窟增加生活空間、建造道路和階梯，使得這裡逐漸形成一個鄉鎮聚落。

人口增加後，富裕階層搬去其他土地的新城鎮生活，窮人則繼續住在這些洞窟裡。

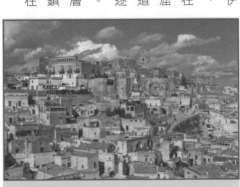

▲義大利馬泰拉的岩洞民居。

Isiwal via Wikimedia Commons

後來因為環境衛生惡化等原因，政府強制遷離這裡的居民，此區變成不能住人的城鎮。到了一九九三年，這個地方列入世界遺產之後，回到這塊土地上的居民與觀光客逐漸增加。

居民去哪兒了？
美國的石造集合住宅

位於美國柯羅拉多州西南部的「梅莎維德國家公園」，海拔高度約兩千六百公尺。「梅莎維德」是西班牙語「綠色台地」的意思，這裡四周有森林環繞，也是全球最早列入

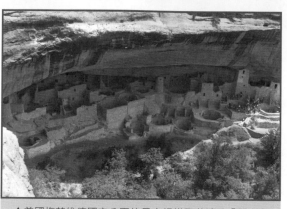

▲美國梅莎維德國家公園的最大規模聚落遺跡「懸崖宮殿」。

MARELBU via Wikimedia Commons

世界遺產的十二個地點之一。

這裡有好幾間蓋在山崖凹處的日晒磚造房子，形成聚落。很久以前，在山崖上原本有房子，但是後來改成住在山崖的凹處，據說是因為方便抵禦外敵，而且具有冬暖夏涼的效果。最大規模的聚落「懸崖宮殿」有兩百個以上的房間，高度相當於四層樓建築，因此也有很多人把它視為公寓大樓。

住在懸崖宮殿的人是早期的美國原住民，古普韋布洛人。他們在大約西元六世紀時開始住在山崖凹處，但是到了大約西元一三〇〇年，居民突然間全數消失。消失的原因至今仍是個謎。

知識小專欄
世界遺產中有很多開山挖岩打造的房子？

世界上有很多人生活的場所會令人質疑：「這地方真的可以住人嗎？」其中一種證明方式就是遺跡，尤其是世界遺產名冊登錄了很多知名遺跡。位在土耳其中央乾燥區的「卡帕多奇亞」，外觀看起來是石灰岩山地，卻有人在那裡挖洞造屋居住。請參考刊頭彩頁的照片。

以簡單形狀組合而成的住宅

世界各地的房子有正方形、圓形等，列入世界遺產的房子當然也有各種形狀。我們一起來看看世界遺產中那些外型獨特的房子吧。

日晒磚造的房子堆疊成

美國陶斯鎮

美國新墨西哥州的「陶斯鎮（Pueblo de Taos）」最令人印象深刻的就是多個正方形堆疊成的聚落。每個四邊形都是一間房子。Pueblo 是西班牙語「聚落」的意思，陶斯鎮就是原住民陶斯印第安人的村落。這裡的房舍據說是建於大約五百至六百年前。

這裡的房子是用混合土、水、稻草製成的日晒磚建造而成。外牆塗泥，內牆則為了使房間明亮所以抹上白土。有的房子連接著灶，讓烤麵包時產生的熱傳導到房間，能夠使房間變暖。

過去為了抵禦外敵，連一樓的房子都沒有門窗，必須在天花板開出入口進出。現在這裡仍有大約一百五十人居住，為了維護傳統，他們仍按照以前的方式生活，也沒有使用電力和自來水。

另外，到處都能看到梯子掛在屋頂上。因為這裡沒有通往樓上的樓梯。這些建築是由一個個獨立的房子排列堆疊構成的集合住宅，沒有公共空間，所以住在二樓的人必須利用掛在一樓屋頂或外牆的梯子爬上自己的家。

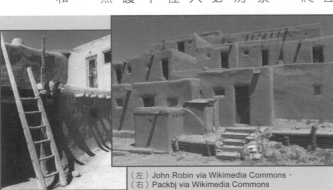

▲美國「陶斯鎮」（右圖）。屋內沒有樓梯，所以要往上時，必須使用裝在屋外的梯子（左圖）。

生活在圓形和方形建築內
中國福建的土樓

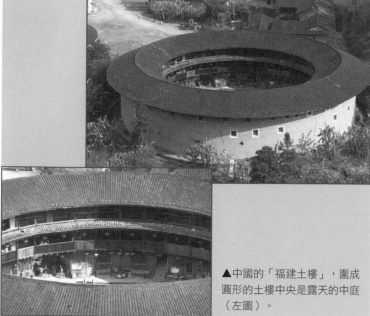

▲中國的「福建土樓」，圍成圓形的土樓中央是露天的中庭（左圖）。

在中國，有客家人蓋的「福建土樓」。客家人在很久以前為了躲避戰火，遷徙到中國南部的華南地區。其中一部分沒走的人決定繼續住在福建省的深山裡。為了自保，他們結合全族的力量，興建可以當作要塞使用的集合式住宅「土樓」。土樓最早建於十二世紀左右，到現在仍有人居住。

這種把土凝固加工，在上面加上屋頂的多層樓建築，有方形、圓形和半月形，一樓是廚房和飯廳，二樓是食材倉庫，三樓以上幾乎都是住家，有公共樓梯前往各樓層。

集合幾個客家家族共同住在一棟土樓，所以一樓的廚房也是與其他家族溝通交流、準備三餐的地方。

建築物的中央有露天的中庭，有時會有祭拜祖先的設施。另外，各樓層在面對中庭的那一側都是走廊，外側是房間。

但是進入土樓的入口只有一個，這是為了防範盜賊與敵人。房間裡也有攻擊敵人用的小窗。

靠人力打造的綠洲
阿爾及利亞姆扎卜山谷的四方形房子

非洲阿爾及利亞中部的「姆扎卜山谷」，是海拔三百

Gigi Sorrentino via Wikimedia Commons

▲姆扎卜山谷的建築群。

▲有抹泥固定的高牆圍繞。

Paebi via Wikimedia Commons

至八百公尺高的岩石高原。這裡幾乎不下雨，但是姆扎卜人逐漸把這裡改成適合住人的「綠洲」。據說大約在一千年前便開始有人在此居住，傳統的生活方式仍持續到現在。

這片土地上有五座這樣的城鎮，自然的色調與色彩柔和的長方體房子林立，中間有類似迷宮般的曲折道路通過。房子的骨架是用椰棗樹的樹幹打造。牆壁抹上泥土固定，表面以椰子葉柄製造小幅度的凹凸起伏。

這個建築群據說影響了二十世紀最具代表性的建築師柯比意的作品。柯比意設計的建築物有很多都列入世界遺產名冊，日本東京上野的國立西洋美術館也是其中之一。

知識
小專欄

列入世界遺產的住宅，充滿很多不可思議的情況

除了前面介紹的建築之外，還有許多位在不可思議的地點，或是形狀罕見的住宅。非洲馬利的世界遺產「班迪亞加拉陡崖」，就是有許多建築蓋在又大又陡峻的山崖上（請見刊頭彩頁的照片）。現在仍有許多多貢人住在這裡。另外，秘魯著名的天空之城「馬丘比丘」，是曾經繁盛的印加帝國遺跡，位在海拔約兩千四百三十公尺高的地方，相當驚人。其他還有哪些神奇的建築呢？請各位務必搜尋看看！

涼爽的住宅

與大自然共存的房子

世界遺產中有許多特別的建築，包括在懸崖或岩石等人類不容易居住的場所蓋的房子，或是以單純的形狀組合而成的房子等等。接下來將介紹的是與風、水共生的涼爽住居。

利用天然的空調設備降溫，伊朗的風塔之城

西亞的伊朗山區冬天會降雪且十分寒冷，但有些地區卻又非常炎熱。高溫少雨的伊朗中部城市「亞茲德古城」也被列為世界遺產之一，這裡的房子都有用來換氣降溫的塔。

這些塔稱為「捕風塔」，有許多氣孔，室內空氣從這些氣孔排出，並引進室外的空氣。

捕風塔的換氣原理是，室內的暖空氣會乘著上升氣流透過捕風塔排出到室外，這麼一來，從室內排出多少

體積的空氣，就會有多少體積的空氣透過捕風塔從室外進入到室內。

房子底下有稱為「坎井」的地下水系統，家中從坎井引進生活用水，儲存在貯水槽。從捕風塔引進的空氣，透過風管傳送到貯水槽冷卻後進入室內，室內就會因為空氣循環而變得涼爽。

另外，這一類位於炎熱地區的房子，多半還有分為夏季生活的房間，以及冬季生活的房間。夏季居住的房間，會有讓陽光不容易晒入的設計，這樣就能達到避暑的效果。

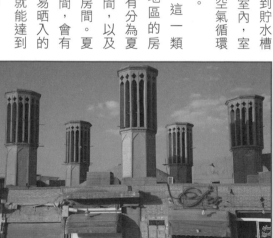

▲利用大自然的力量使家中涼爽的「捕風塔」。

Wojciech Kocot via Wikimedia Commons

連島而建的
義大利水都威尼斯

位於義大利東北部亞得里亞海內側的威尼斯，是一座利用運河和橋梁串連一百一十八座小島所組成的人造海上城市，並且以「威尼斯及其潟湖」之名登錄為世界遺產。

威尼斯本島的面積約為五平方公里。五至六世紀左右，威尼蒂人為了逃離外來侵略而來到這裡，將此地發

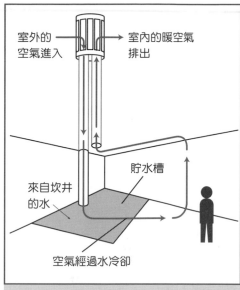

▲捕風塔的結構（概念圖），此裝置的用意是為了自然換氣。

室外的空氣進入　→　室內的暖空氣排出

貯水槽

來自坎井的水

空氣經過水冷卻

展為城邦，而後成為連結東西方的貿易中樞。七世紀時建立威尼斯共和國，持續千年的繁榮，威尼斯因此有「亞得里亞海女王」、「亞得里亞海明珠」之稱。

這裡有很多建築物蓋在水邊（與水相接的地方），陸地因為混有沙子，因此需要特殊的建築技術。這裡的居民是以船隻當成交通工具在運河移動，因此也有些房子的一樓是船隻入口。然而，這座海上城市，因為地球暖化等因素的影響造成海平面上升，可能將沉入海裡。義大利政府為了保住威尼斯，著手興建巨型的自動水閘，稱為「摩西計畫」。對於這項計畫，日本也提供了技術協助。

▲威尼斯建造在海上，因此這裡的交通方式是徒步或搭船。

Mariordo (Mario Roberto Durán Ortiz) via Wikimedia Commons

天堂地獄屋

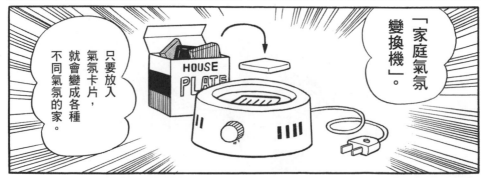

世界家屋觀測器 Q&A

Q 在日本，屋頂最上面的兩端用來驅魔與裝飾的部分稱為什麼？ ① 石瓦 ② 黏土瓦 ③ 鬼瓦

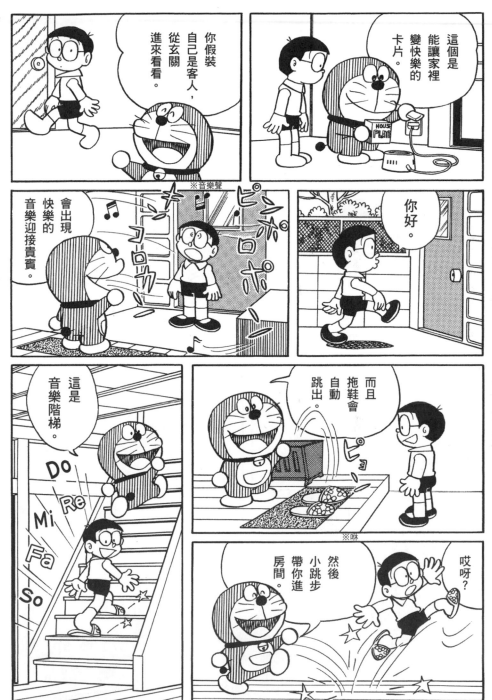

請喝果汁。

※咻

ピュ

這是旋轉坐墊。

那是鏡面球型電燈。

當客人開始聊天時，就會配合當時的氣氛改變音樂。

不用動手，嘴巴朝下，果汁就會自動入口。

就會響起如雷的掌聲稱讚你。

如果聊到有趣的話題，

パチ パチ パチ パチ

快樂的話題會出現快樂的音樂。

難過的話題會出現撫慰人心的音樂。

※歡呼聲、掌聲

136

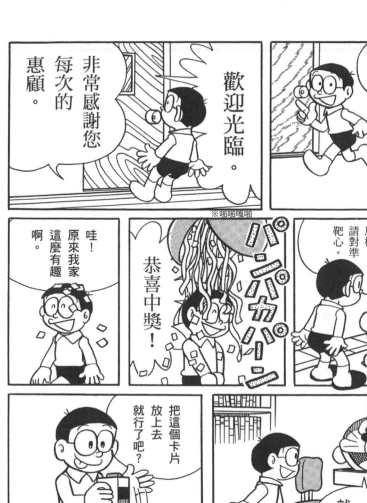

① 紙拉門。同樣用途的東西，還有用木框與紙（主要是和紙）做成的「紙拉窗」。

我去廁所。

歡迎光臨。

非常感謝您每次的惠顧。

※啪啪嘎嘎

哇！原來我家這麼有趣啊。

恭喜中獎！

這是遊戲型馬桶，請對準靶心。

把這個卡片放上去就行了吧？

我出去一下就回來。

會用了吧。

什麼東西很有趣啊？

你來了就知道。

絕對很有趣的。

就當被我騙一次吧。

137

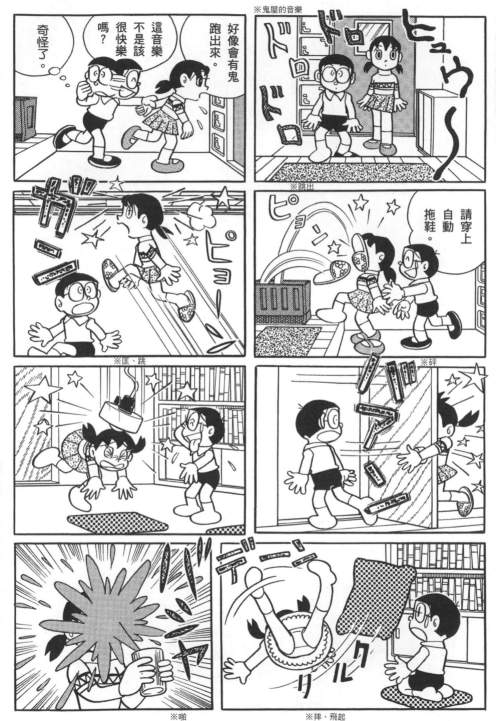

138

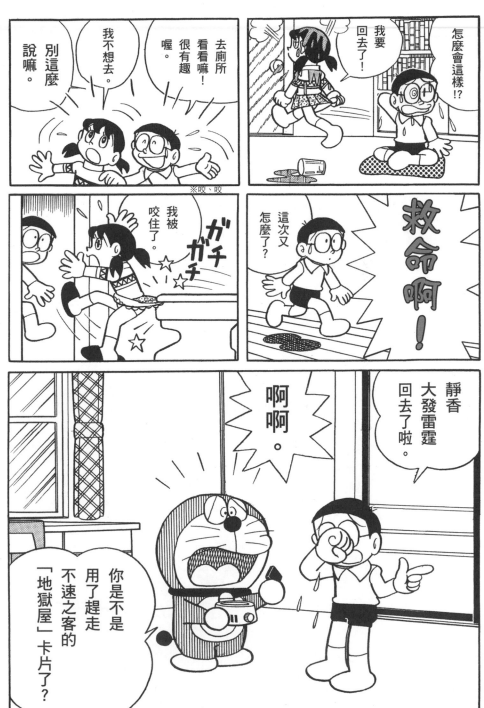

※咬、咬

爺爺來托夢

我就照爸爸教我的一樣教育他。

我會反省，為了大雄的未來……

嗯……

但是，爸說得對，你太寵大雄了。

不准看沒營養的漫畫！

爸爸！

我想要買漫畫。

難得你會被爸爸罵。

快去讀書、讀書！

？？

小孩子屁股三把火。

到外面玩棒球。

喔。

好冷

今天

你還是個男人嗎？

人家打你就打回去啊！

被打了？

我也是因為爸爸嚴格的鍛鍊我，才能成為一個男子漢。

沒打贏，就不准回家！

老公，好了啦。

爺爺是怎樣的人啊？

都是因為爺爺在夢中亂講話啦。

那關我什麼事！

我們去找他！

好想見爺爺一面。

不知道，我出生前他就過世了。

A

②液化石油氣、天然氣（俗稱天然瓦斯）和液化石油氣（即桶裝瓦斯）的差別，在於原料、性質、供給方式等。

這是改建前的家。

回去三十年前，爸爸跟我差不多年紀的時候。

你躲到哪去了!?

爺爺跟爸爸在哪裡？

※咚咚咚

沒有用的傢伙，你逃不掉的。

145

世界家屋觀測器 Q&A

Q 閱讀或進行個人嗜好的「書房」，英文可以稱為什麼？ ① BEN ② DEN ③ GEN

※揰、揰、揰

※怒視

不行！

那種書一點用處也沒有。

可是大家都有啊。

那是奶奶，從年輕的時候就很溫柔。

什麼？想要買漫畫？

朋友之間會交換著看嘛，沒有漫畫的話會被排擠的。

野比啊，今天沒帶來？

結果還是沒買給他。

ポカポカ

※拳打腳踢

你又爽約了！

因為我爸爸…

A

② DEN。在英文裡也有「動物的巢穴、窩」、「密室」等意思。

147

世界家屋觀測器 Q&A

Q

住在日本江戶時代常見的集合住宅「長屋」時，不能做哪件事？ ① 睡覺 ② 吃飯 ③ 洗澡

爸爸還沒回來。

看樣子被修理得滿慘的。

要不要去看看比較好？

要你自己去，

帶著繃帶跟藥膏去。

我說過不買就是不買！

你買給他就好了啊，他會很開心的。

還有買本漫畫給他。

亂講話，多管閒事！

那為什麼他還會跑到爸爸夢裡呢？

跟他說瞞著爸爸買的。

爺爺其實很疼他。

快逃啊！！

你們是誰？

③洗澡。一般老百姓住的長屋裡沒有浴室，幾乎所有人都是去公共澡堂洗澡。

※僵住

149

Q 日本住宅格局寫2LDK時，數字「2」代表的是下列何者的數量？①房間 ②廚房 ③廁所

※呼

150

我想問問現在的大助過著怎樣的生活啊？

喔～

原來如此……

嗯嗯……

那個沒用的傢伙，我很擔心他會變成什麼樣的父親，

沒想到是個不錯的父親嘛！

不過太過嚴格了一點……

嚴格了一點……

什麼!?大助很嚴格？

都是爺爺害的。

不關我的事，那是大助自己夢到的。

可是連累到我了，你要負責。

大助，要對大雄好一點。

還有多給他一點零用錢。

A ① 房間。以2LDK為例，意思就是格局為客廳、飯廳、廚房再加上兩個房間（LDK分別是 Living room、Dining room、Kitchen 的字首）。

越來越好用的廚房

從「土間」到「台所」的日本廚房？

吃東西是人類生存上不可或缺的行為。在家中準備做飯的場所，稱為「廚房」。

在日本是要到一九五〇年代以後，現在常見的西式廚房才普及，在此之前的主流廚房是在「土間」（地面沒有鋪設木板的空間）使用爐灶等老式設備。

日文中表示廚房意思的「台所」一詞，最初出現於平安時代。據說當時廚房分為烹調料理的地方以及盛裝料理的房間，盛盤的房間稱為「台盤所」，後來簡稱為「台所」。

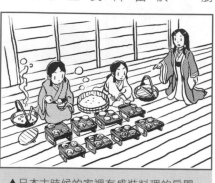

▲日本古時候的家裡有盛裝料理的房間，稱為「台盤所」。

從武士時代演進成現在的形式

在廚房做菜，據說是起始於武士開始有住居的鐮倉時代（西元一一八五至一三三三年）。後來到了江戶時代，開始會在井邊或河邊清洗餐具和食材，在爐灶燒柴煮菜。

江戶時代的農民基本上是把爐灶和洗碗的水桶等設在土間，在土間煮菜，並且在土間隔壁的木頭地板房間把料理盛盤。

另外，舊式的廚房特徵是，通常設置

▲江戶時代的一般武士住家，還沒有現代化的便利廚房。

在昏暗寒冷的住家北側。這也是在沒有冰箱的時代，用來避免食材腐爛的方法之一。

明治時代起的西化風潮
廚房與飯廳合一

一直到大正時代（一九一二至一九二六年），日本的廚房才開始出現改變。此時除了追求勞工與女性地位提升等的「大正民主」社會運動之外，還發起了改善廚房運動。在此之前，基本上煮菜時必須蹲著，所以改善運動首要項目就是希望能夠站著煮飯。緊接著電力、自來水、瓦斯等設備也逐步到位。

時序到了一九五〇年代，開始出現可容納多人居住的集合住宅，室內開始採用西式餐桌椅，並且把廚房設置在飯廳旁邊。後來更出現飯廳、廚房與家人團聚的客廳相連的格局。

▲長時間蹲著做菜很辛苦呢。

現在的主流是配備有
系統廚具的廚房

現在因為居住環境的不同，而有各式各樣不同的廚房出現。最近的主流是流理台、瓦斯爐、調理台、收納空間等成套的系統廚具廚房。這種廚房大致上可以分成兩類。

一種是開放式廚房。能夠一眼望盡飯廳和客廳等構造，在廚房做菜、洗碗也能夠看到家人或電視等。

另一種是封閉式廚房。與方便交流的開放式廚房相反，這種廚房做菜時是面對牆壁。把烹調空間規劃在一處的好處是，做菜較容易專心。有些封閉式廚房甚至是與飯廳完全分開的獨立空間。

▲開放式廚房可以一邊注意客廳的情況一邊做菜。

與佛教一同傳進日本的浴室，
在佛寺泡澡是理所當然？

日常生活中保持身體清潔，放鬆身心是非常必要的事情，這時候家裡當然就需要有浴室。

日本洗澡文化的普及，據說是在西元六世紀左右。當時洗掉髒汙的觀念與佛教一起從中國傳來，多數佛寺都有稱為「浴堂」的洗澡設施。佛教的教義中認為，洗澡可以替身體帶來好運。家裡沒有浴室的普通老百姓，都是去佛寺洗澡。結果就使日本民眾養成了洗澡的習慣。

日本古代的洗澡有分「風呂」和「湯」兩

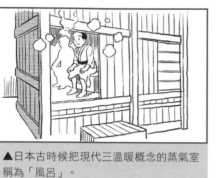

▲日本古時候把現代三溫暖概念的蒸氣室稱為「風呂」。

類，風呂就是現在的三溫暖蒸氣浴，湯是類似現在的泡熱水澡。

公共澡堂是何時誕生？
養成泡澡習慣是在江戶時代

日本在鎌倉時代以及室町時代（一三三六至一五七三年）興建了公共澡堂的前身「町湯」。當時上流貴族的家裡則都設有浴室，可以找朋友來泡澡，順便舉辦宴會，稱為「洗澡社交」。但是對於一般老百姓來說，浴室太過奢侈，並不是家裡的必需品。

後來日本人持續發展洗澡文化。到了江戶時代，出現包括老百姓在內的多數人都可以使用的公共澡堂。當時的公共澡

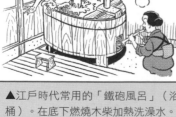

▲江戶時代常用的「鐵砲風呂」（浴桶）。在底下燃燒木柴加熱洗澡水。

※好邊

堂，一開始是三溫暖蒸氣室，後來發明稱為「戶棚風呂室（櫥櫃浴室，類似三溫暖蒸氣室，有避免蒸氣流失的拉門構造）」，可泡半身浴，讓膝蓋以下泡在熱水裡。再後來出現「据風呂（底下有爐灶的大浴桶）」，熱水可泡到肩膀處。

美文化開始在一般家庭間普及。這時期與建了許多附帶浴室的集合住宅，自己家裡有浴室的情況變得越來越普遍。

自用住宅設有浴室要到戰後才普遍

進入明治時代，利用公共澡堂的人越來越多。到了大正時代，一般家庭還是多半沒有浴室使用公共澡堂。這段期間，公共澡堂有寬敞的淨身區，能夠浸泡在充足的熱水裡，環境也變得更乾淨。

像現在這樣家家戶戶都有浴室則是要到二次大戰後。一九六〇年代的高度經濟成長，使日本變得更為富裕，歐

▲付錢泡澡的大浴室「公共澡堂（錢湯）」。你有去過嗎？

家庭浴室逐漸改變，只要一個開關就能隨時泡澡

浴室的建材、熱水的加熱方式越來越進步。浴室的牆壁以前主要都是貼磁磚，現在一般均使用高防水、質地輕又容易修繕的FRP（玻璃纖維強化塑膠），浴缸也是從木造變成FRP材質。

另外，以前基本上是燒柴加熱洗澡水。家家戶戶都有浴室之後，將浴缸裝水再以瓦斯加熱的浴缸瓦斯鍋爐也跟著普及。現在則多半是用瓦斯或電熱水器加熱洗澡水，浴缸瓦斯鍋爐幾乎都淘汰了。只要事先設定熱水量與溫度，按下開關就會自動注入熱水的全自動浴缸也逐漸普遍。

▲以前必須手動調整水量和熱水溫度，現在變得很簡單。

155

更舒適！馬桶的進化

廁所與浴室都是需要用到水的設施，統稱為「衛浴設備」。

古時候的馬桶設置在住家外面？

日本最古老的廁所據說出現在繩文時代（西元前一四○○年至西元前三○○年），但不是像現在這樣設置在家裡，而是在河面上搭設一處類似橋的構造，然後在中間開個洞，從這個洞排泄。這個裝置後來稱為「川屋」。

到了平安時代，貴族家裡還是沒有廁所，男性要小便就到室外去，其他的人則

▲古時候是把馬桶設置在河川上。

使用類似便座的「樋箱」解決。

為了拿糞便當肥料，撈取式馬桶逐漸普及

鎌倉時代開始將糞便當作農業肥料，樋箱改為固定在地板上，變成撈取式馬桶。另外，據說也是從這個時候開始，馬桶加上屋頂和柵欄，變成獨立的空間。

進入室町時代後，部分貴族和武士的家裡開始有木頭地板鋪上榻榻米的和室廁所。也懂得使用鮮花或薰香去除氣味。

直到江戶時代為止，撈取式馬桶都是主流，外型就

▲在穿著和服是理所當然的時代，為了避免上廁所弄髒衣服下襬，馬桶上有著特殊的造形設計。

類似蹲式馬桶。特徵是馬桶的前端有「遮板」，據說這是來自於平安時代樋箱上的「布掛」。由於當時的婦女穿著十二單和服（又稱五衣唐衣裳，是日本女性正式的傳統服飾），上廁所時不方便脫下，所以把衣服下襬掛在樋箱後面的「布掛」上，避免弄髒。

從蹲式變成坐式，然後是沖水馬桶
馬桶的轉換過程

明治時代積極西化，開始推廣外國人帶進來的坐式馬桶。不過實際上多半在外國人的住宅或外國人常用的飯店才會看到。

坐式馬桶要到二戰後才普及。下水道與汙水淨化槽完成興建之後，都會區都改用沖水馬桶，而且是坐式馬桶。漸漸的，多

▲現在不覺得大驚小怪，不過日本人第一次看到西式馬桶時很驚訝。

數社區也使用坐式馬桶，主要是因為民眾也改為坐在椅子上、在餐桌前吃飯的生活方式。

和機器人沒兩樣？
持續發展的馬桶

二戰之後，廁所演進成使用坐式沖水馬桶。接下來，有溫水清洗功能的「免治馬桶」、不佔空間的無水箱馬桶、有抗菌功能的馬桶等陸續問世。沖走糞便時的水量也比一九九〇年代減少許多，提升了省水功能。

另外，最新的馬桶趨勢就是全自動功能。只要靠近馬桶，馬桶蓋就會打開，坐在馬桶上就會啟動消臭功能。上完廁所離開馬桶後，就會沖水並蓋上馬桶蓋。這些都是馬桶自動可以完成的功能。其中有些馬桶還會釋放香氣或播放音樂。

▲日本製的馬桶有各種附加功能，在國外也很受歡迎。

出入口、玄關、鞋櫃的變遷史

玄關一詞來自佛教
以前是指佛寺的入口？

接下來要介紹的住宅設備，就是房子出入口的玄關，以及放在玄關處的鞋櫃的變遷過程與種類。

事實上「玄關」是佛教用語之一，表示通往佛教的入口。玄關是從中國傳來的設備，當時日本是當作「佛寺的入口」之意。

室町時代，出現有裝飾掛軸等壁龕空間的「書院型」住宅，當時玄關成為武士和貴族等地位高的人家才會有的設計。

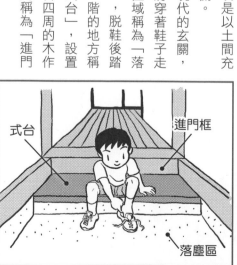

▲京都二條城二之丸宮殿的玄關。

CCP2017 via Wikimedia Commons

一般家庭
是何時開始有玄關？

在日本，玄關出現在一般家庭，是要到倡議人人平等的明治時代。這個時期，有些玄關與放著爐灶和流理台的廚房相連。一般家庭直到江戶時代為止，門一打開就是房間，或是以土間充當玄關。

現代的玄關，多半將穿著鞋子走動的區域稱為「落塵區」，脫鞋後踏上高一階的地方稱為「式台」，設置在式台四周的木作部分則稱為「進門框」。

▲玄關的構造。

（圖中標示：式台、進門框、落塵區）

日本人習慣在玄關脫鞋的原因，是擔心弄髒家裡？

歐美國家的人進入家裡時都不會脫鞋，在房間休息時才脫掉鞋子。很多國家都是這樣的習慣。

但日本幾乎可以說一進入家裡就一定會脫鞋。日本自古以來地板都習慣加高（地台），從彌生時代（西元前三〇〇年至西元三〇〇年）起，進入室內要脫鞋已經是常態。

另外，日本的

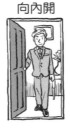

向外開　向內開

向內開的話……

遇到緊急情況……

▲日本的玄關門多半是向外開，避免碰到落塵區的鞋子。

玄關門幾乎都是向外開。原因之一是鞋子脫在玄關，門向內開就會碰到或碾壞鞋子。另一方面，國外的玄關門多半是向內開，原因之一是為了防範遇到壞人；假如有可疑人士想要闖入家中，就可用全身力量壓住門。

脫下的鞋子收在哪裡？
鞋櫃的發展史

日本人自古以來都是脫掉鞋子才進入家裡。而放置那些鞋子的鞋櫃，首次出現在一般家庭，據說是在明治時代到大正時代這段時期。

到江戶時代結束前，很多日本人都還是光著腳沒穿鞋子，但推動西化運動的明治時代，基於衛生考量，禁止光腳，所以所有人都必須穿上鞋子。但是當要進入公共澡堂和學校等很多人聚集的場所，需要脫下鞋子時，就會發生到處亂放的情況，所以需要鞋櫃。

現在大部分的人都擁有好幾雙鞋子，鞋櫃也變成必須品。配合玄關的大小和形狀，有拉門式和滑門式各類型鞋櫃出現。有的鞋櫃高度及腰，上面可擺放裝飾品；有的鞋櫃高達天花板；有的鞋櫃還附上鏡子，可在出門前檢查儀容，鞋櫃的種類也是五花八門。

我家就是機器人

Q 現在蓋房子時，意料之外會用上的物品是下列何者？①手機 ②印表機 ③電波鐘

162

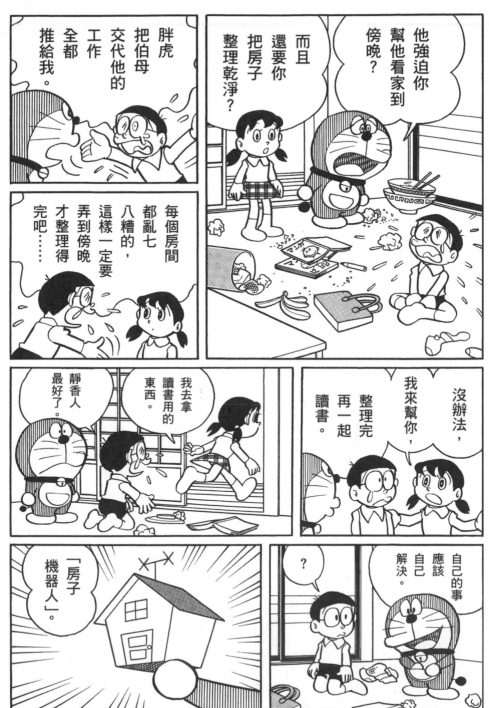

裝在房子中間，就能把房子變成機器人，包括整理房間。

幾乎所有事都能自動處理，包括整理房間。

這個房子的中間在……

這個房間！

大概在這裡吧。

※喀噠、喀噠、喀噠

是這個房子變成機器人了。

不是地震，

有地震!?

我是本房子的機器人。

※嘎嘎

喂！房子!!

如果變成機器人就回答我。

164

你說得對！

我馬上整理。

②智慧城市。日本全國各地都有，例如神奈川縣的藤澤市等。關於智慧屋，詳情可參考一七九至一八二頁的說明。

你自己裡面有點亂耶。

很勤勞的在整理呢！

真是愛乾淨的房子。

我來了。

※喀拉喀拉喀拉　　　　　　　※擦地、擰水

165

※咻

哎呀？

唔啊啊啊……

原本是自動門嗎？

※颼

變得很乾淨吧！

暖爐也開了。

桌子來囉。

嗯，房子，現在我們想唸書。

※叩咚、叩咚

累了還會送茶點過來，好親切的房子。

可以舒服的讀書。

收音機播放輕柔的音樂……

166

※颼

※砰

※嘰嘰

A

③ 電動車。停電時，電動車的電池可當作智慧屋的電力來源。

167

※啪嗒啪嗒

世界家屋觀測器 Q&A

Q 比鎢絲燈泡（白熾燈）更耐用且電費更便宜的照明是什麼？ ① AED ② LED ③ RED

謝謝。

你真是一間好房子！

救命啊！

鬼屋啊～

好耶！

到我家玩遊戲吧！

書讀完了，就出去玩吧！我來看家。

你家變得很方便喔！還有自動門喔……

你放心啦！

你叫你看家嗎？

啊！我不是叫你看家嗎？

※飆

真的耶！

收進去

扭下

※砰

ポ

好極了。

早知如此，
就叫他們
把這間爛房子
改建得漂亮一點。

對不起，
我不該
說你壞話，

讓我
進去
啊！

惹它生氣
好恐怖
喔！

ドン
ドン

②
L
E
D
。
使
用
的
技
術
稱
為
發
光
二
極
體
（
light-emitting diode
，
縮
寫
L
E
D
）
。

Ⓐ

※咚咚咚

169

Q 家庭能源之中，消耗最多的是下列何者？① 煤油 ② 天然氣（天然瓦斯）③ 電力

172

※注：經濟產業省相當於台灣的經濟部。

※咚

174

Q 為方便行動加裝扶手或消除地面高低差叫做什麼？ ① 免費通行 ② 免費連線 ③ 設置無障礙環境

※冒煙

③設置無障礙環境。最近除了硬體上的無障礙之外，也開始在精神與文化上建立無障礙環境。

Ⓐ

實現環保生活的「智慧屋」

替未來做準備
善用最新技術的住宅

從以前到現在，人類為了追求舒適生活，利用環境、絞盡腦汁，蓋出各種房子，這件事各位已經了解了吧？那麼，最後，我們一起放眼未來，想想今後的住宅。

現在全球人口持續增加，世界各地面臨環境保護、資源與能源、糧食等各式各樣的問題，因此今後為了未來世世代代的人類，我們必須善用傳統與經驗，發揮最新技術蓋房子。

▲今後將會蓋出什麼樣的房子呢？

什麼是智慧屋？

考量到現在與未來發展的其中一種住宅形式，就是「智慧屋」，也就是利用ICT（資訊與通信科技，Information and Communication Technology的縮寫）與IoT，打造出節能省碳的住宅。IoT是「Internet of Things（物聯網）」的縮寫，意思就是利用網路連結各種機械，共享資訊，即使人不在現場也能夠操控機械，或是了解機械狀態的設計。

智慧型手機也用了「智慧（smart）」一詞，意思是聰明，所以「智慧屋」言下之意就是「聰明的房子」。

▲對機械下指令，它就會協助處理家裡的大小事。智慧屋就有這種設計。

同時做到節能、創能、儲能的 聰明房子

智慧屋具體來說就是利用太陽能發電、蓄電池、能源管理系統等減少能源消耗，達到「節能」，同時製造能源，也就是「創能」，再進一步「儲能」，有效利用儲存在蓄電池等的能源。

各位知道節能就可以做到環保嗎？當房間沒人時要關燈，也是節能的方法之一。藉由這類行動減少能源消耗，能夠更有效率的使用由石油、煤炭、天然氣等有限資源所製造出的電力、瓦斯、汽油等，也能夠減少導致地球暖化的溫室效應氣體的產生，解決環保問題。

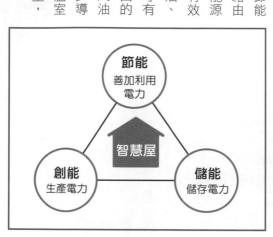

管理家中設備與家電， 兼顧節能也更便利

那麼具體而言，房子變成智慧屋之後，有什麼好處呢？接著將介紹四個主要的好處。

第一個好處，節能的同時，能夠利用太陽能發電或風力發電來製造電力，就無須另外買電，能夠節省電費開銷。但是，為了減少用電量，必須提升房子的隔熱效果等。

第二個好處是能夠透過能源管理系統清楚的知道房子每個月的用電量。知道哪個時段用電量較多，就能夠有計畫的使用，並且控制用量。

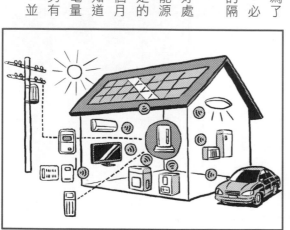

▲藉由管理能源消耗量，更懂得分配電力。

第三個好處，能夠當作災害因應對策。自己製造出的電，平常時可以立刻轉換成可使用的形式儲存起來，不會浪費掉。而且這麼一來，遇到災害停電時，就能暫時有電可用。

第四個好處，利用網路串連家裡的各種設備和家電，更方便管理與操作。即使人不在家，也可以透過智慧型手機遠端切換家裡的照明或開關門鎖、調節空調溫度、檢查冰箱內儲藏的食材，還可以如一五五頁的說明操作浴缸等。

把各類型天然能源當作助力的環保住宅

提到智慧屋，一般人往往會注意的是太陽能發電、蓄電池、能源管理，但是更重要的是節能的巧思。根據住宅的建材與結構，提高隔熱效果、改善通風，或是引入自然光提高節能效率，也是關鍵。

本書第二章到第六章的說明之中，介紹過許多利用大自然的力量讓生活更方便的住宅設計吧？同樣的，智慧屋也有不少發揮大自然力量的規劃。

比方說，綠色植物窗簾就是在窗外種植物，當成窗簾遮蔽，能阻擋陽光直射，而且植物產生的水蒸氣還可以降溫。夏天時變得涼爽。除了住宅之外，也有越來越多學校、公司行號等機構利用這些方法節能。

此外還有把雨水收集在蓄水槽裡，用於打掃、沖馬桶和澆花等，也能夠達到省水的用意。

未來住宅的研究正在各地推展

日本各縣市與諸多公司行號都在積極發展智慧屋。住宅的 I o T 技術越普及，生活就會更加舒適便利。

▲夏天使用綠色植物當窗簾，能夠有效降溫，相當環保。

專責都市設計規劃與住宅租賃管理等事務的UR都市機構（獨立行政法人都市再生機構），與東洋大學資訊系合作進行未來住宅的研究。其中一項就是把東京都北區的赤羽台社區其中一個住戶家裡改成搭載IoT技術和AI技術、具備多種便利功能的智慧住宅「Open Smart UR 原型屋」。

這項計畫打算以IoT技術串連居民眾多的社區，並利用AI讓生活更為便利，計畫預訂在二〇三〇年完成。以此因應社會進入高齡少子化，遠距工作的情形越來越多，順應新的工作方式帶來的生活形式改變。

IoT設備的主控螢幕設置在客廳，住戶可從自己家中申請社區內外的共享和宅配等各種必要服務。

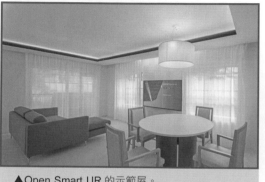

▲Open Smart UR 的示範屋。
影像提供／日本獨立行政法人都市再生機構

盥洗室裡可以裝設資訊鏡，在鏡面上顯示即時交通資訊等。室內還會設置各種感應器，具有AI遠端監控、防止浴室與室內溫差引發身體不適等功能，使高齡者與家人都能夠安心生活。

防災的住宅構造

守護家園遠離災害 必須做些什麼？

現在，世界各地都常常發生地震、水災、火災等災害。為了因應這些情況，每個人肯定都會想要住進能夠抵禦各種災害的房子。這裡將介紹防災住宅與其防範災害的方法。

抵抗、抵銷、逃開 抗震住宅

有些房子遇到地震亦不易傾倒毀壞，其檢測的標準就是「抗震係數」。在日本「促進並保障住宅品質的相關法律條文」中，規定抗震等級可分為三階段。數字越大表示抗震係數越高。

另外，對抗地震的三種代表性工法是「抗震（耐震）工法」、「減震（制震）工法」、「隔震（免震）工法」。

抗震工法的目的是使建築物耐得住地震。為了強化建築物，會在柱子與柱子之間加上交叉的木材或耐震牆等，能夠抵禦地震和強風的建材。

減震工法是吸收地震產生的晃動，或是在頂樓設置阻尼器，製造與地震反向的晃動，藉此避免建築物擺動的幅度加大。

隔震工法是在建築物的地基

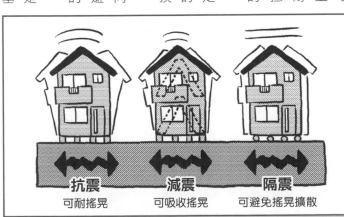

抗震	減震	隔震
可耐搖晃	可吸收搖晃	可避免搖晃擴散

▲抗震、減震、隔震的不同（概念圖）。

上方，或是建築物的中段樓層，裝設能夠讓建築物逃開搖晃力道的裝置，避免地震影響到整棟建築。

此類，都是有效的方法。

水材質的「防水閘門」、窗戶選擇抗水壓的設計等，諸如

想要蓋出耐水患的房子，必須懂地理，並善用設備

洪水或淹水等水患，也是需要擔心的災害。在蓋房子之前，必須先了解當地過去是否發生過水患。這點可以利用八十頁介紹過的災害潛勢地圖確認。

只要當地曾經有過水患，就必須把建地全面墊高，或是做成高腳屋。

此外，也可以利用裝設一些防災設備，避免水淹進家裡。出入口可以使用防水門或鐵捲門、在出入口裝上耐

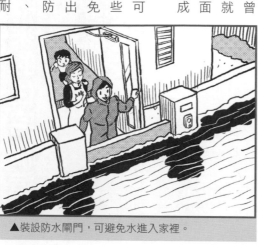

▲裝設防水閘門，可避免水進入家裡。

不只木材，連金屬都會燒融
防火住宅使用何種建材？

大地震一發生，可能破壞家裡的瓦斯管和電線，或是造成暖爐等暖氣設備傾倒，引發火災。除此之外，煮菜時突然冒出大火等，也是火災發生的原因。為了因應這些情況，擁有防火住宅很重要。

第一個重點是，住宅必須使用不易燃燒的建材。火災產生的火焰溫度可以超過攝氏一千度。木材很容易起火燃燒，鐵和鋁等金屬也無法承受超過攝氏八百度的高溫。因此，最好選擇即使在攝氏一千度的高溫下也不會燃燒的混凝土。

再者，在家中打造防火設備也很重要。例如選用有厚度的鐵門，就能夠防火。這類設備稱為「防火設備」、「特殊防火設備」，防火設備具有二十分鐘以上的防火時效，特殊防火設備則是一小時以上。這些東西在自用住宅發生火災時，還能夠避免火勢延燒到其他住家。

184

住宅的未來如何發展？

老房子的重生還有相關活動

新房子陸續興建，但另一方面，無人居住的房子卻逐漸腐朽，影響到左鄰右舍，帶來各種問題。為了預防這種情況發生，必須拆除或轉售。但是不清楚屋主是誰或無法找到買主的話，就無法繼續下去。

想要解決這類問題，最近有稱為「老屋翻新」的方式。也就是利用建築物原有的骨架，變更室內的格局或改裝成咖啡館等，這樣就能夠有效

▲把空屋改造成其他用途，就是舊屋翻新。

利用空屋。

從傳統住宅可以學到很多

另外，為了守護地球，民眾越來越重視能夠融入四周環境、安全又舒適的住宅。因此，在第二章至第六章提過的傳統住宅重新受到矚目，人們從中學習到從古至今傳承下來的技術與知識，當作參考。

想要度過涼爽的夏天，就利用竹簾或綠色植物窗簾減少室內陽光，讓風能夠進入室內；在太陽高度低的冬天，陽光能夠射入家裡，所以室內採用避免熱量流失的建材，諸如此類。這些都是各種利用大自然力量的點子。

前進海中與空中？未來的住宅將如何發展？

那麼，未來的住宅將會變成什麼樣子？第五章介紹過蓋在地下的房子，有人也考慮未來要在海裡蓋房子。過去

世界各國熱衷於開發，現在多數都已經暫停，但日本有人做過獨自生活在海裡的實驗。

另一方面，清水建設公司提出「深海未來城市構想 OCEAN SPIRAL」的計畫。計畫的用意，是希望讓人類生活在資源豐富的深海裡，能夠長生不死。

除了海之外，美國研究人員也想出利用磁力讓建築物飄浮在空中的住宅。

今後需要的是
對人與環境皆友善的住居

日本與台灣正逐漸變成高齡少子化社會，年輕人越來越少，老年人越來越多。另一方面，世界上還有很多

▲1968 年，全球第一座民間力量打造的海底屋「步號一世」。

影像提供／日本船的科學館

行動不便或有障礙的人士，而且有些國家的人口仍然是正成長。考慮到這些人，我們必須打造所有人都方便居住的住宅。

以方便所有人使用為出發點所構思出的就是「通用設計（Universal Design）」。以住宅用的通用設計為例，就是讓樓梯的斜度較平緩且加裝扶手，或是規劃明亮寬敞的浴室和廁所，避免滑倒等。

另外，顧慮到地球環境，建材和施工方式都要兼顧環保與節能，這點也很重要。當然，不只是硬體上環保，住戶本身能夠了解不浪費水電的這些觀念也很重要。

如同在第一章時提過的，住宅始終是配合著人類的生活與環境演進，今後也將隨著技術進步、人類的觀念改變，進化成適合的模樣。然而，這當中有很多會是從傳統住宅學到的前人知識與技術。

▲每個人都能夠愉快自在的生活在裡頭，這就是最理想的住宅。

在日本可輕鬆學習住宅構造的場所

●江戶東京建築園（東京都）
這座野外博物館專責高文化價值歷史建築的遷移、復原、保存、展示。此處有大約30棟江戶時代到昭和時代初期的復原建築。
https://www.tatemonoen.jp/

●川崎市立日本民宅園（神奈川縣）
這座野外博物館保存並展示25個遷往此處的江戶時代古民宅等文化財建築，能夠一邊接觸日式住宅生活，一邊學習。
https://www.nihonminkaen.jp/

●日本民宅聚落博物館（大阪府）
遷移、復原並展示11棟往北到岩手縣、往南到鹿兒島、建於十七至十九世紀的日本代表性民宅，可以感受日本各地居民的生活。
https://www.occh.or.jp/minka/?s=index

●LITTLE WORLD（愛知縣、岐阜縣）
這座野外民族博物館介紹包括世界各國食衣住在內的民族文化。總館展示室展示著從世界各地收集來的大約六千件民族資料；野外展示場則有23國的32棟住宅。來這裡走走，感覺就好像在環遊世界？
https://www.littleworld.jp/

●友善住居體驗館（神奈川縣）
共分為8個展示區，可學習有關「環保」、「舒適」、「便利」的住宅。
https://www.housquare.co.jp/johokan/taikenkan/index.html

●MISAWA PARK & FACTORY（北海道、群馬縣、東京都、愛知縣、岡山縣、福岡縣）
MISAWA HOME營運的「住宅主題樂園」。能夠親身體驗住宅相關的先進技術、住宅功能、設計等。※須預約
https://www.misawa.co.jp/misawapark/

●住宅體驗館（北海道、岩手縣、福島縣、栃木縣、千葉縣、山梨縣、新潟縣、靜岡縣、愛知縣、三重縣、大阪府、香川縣、福岡縣）
一條工務店經營。可實際體驗地震、溫熱環境實驗、節能體感等住宅設備與功能。
https://www.ichijo.co.jp/guide/experience/

日本全國各地還有其他許多設施，各位可以找出有興趣的地點，和家人一起去瞧瞧！

※營業時間、活動舉辦時間，請逕上各設施的官方網站查詢。

什麼是「好住的住宅」?

藤木庸介（日本滋賀縣立大學教授）

一、最初的「問題」

我過去一直都在進行住宅相關研究與住宅設計。

從這類經驗，我聯想到一個「問題」，那就是，在形形色色的住宅之中，「好住的住宅」是哪一種呢？這個「問題」讓我想了很久，事實上我現在仍無法具體給出答案。

因此，我想請各位一起來想想，「好住的住宅」是什麼樣子？

本書第七章、第八章介紹過，住宅已經變得越來越便利，透過智慧型手機，能夠控制自己家裡的空調，或是加熱浴缸洗澡水。便利舒適住宅的存在，在我們日常生活中逐漸變得理所當然。

但是，我在想。「便利舒適的住宅」固然好，但人類在規劃住宅時，應該還有其他更重要的考量吧？

我認為那些考量就是「好住的住宅」的答案。

二、「好住」是什麼意思？

能夠調整空調溫溼度的環境，很舒適吧？可是，請各位想像一下盛夏炎熱的日子，你躺在樹蔭下感受到吹來的風，這是空調空間無法取代、難以形容的舒適。

你不覺得把這種舒適放進住宅裡，是個好點子嗎？

我再舉一個例子。

我以前曾經去過東南亞柬埔寨山區的少數民族村落。那裡遠離城市，沒電、沒瓦斯，也沒有自來水，甚至車輛無法到達，所以購買生活物資必須花幾個小時走山路前往。村民必須在山地的斜坡上耕地務農，或是去城市賺錢維生，生活稱不上有品質。

這種地方的住宅很簡陋，環境炎熱，卻沒有冷氣等空調設備，畢竟這裡沒有電。

我在這個村子的某戶人家吃了午餐，餐點內容很單調，配菜只有撒鹽的小黃瓜，配著粥一起吃。

但是，那戶人家的父母、孩子、祖父母都是面帶微笑愉快的招待我用餐。即使生活簡樸，他們看起來還是很幸福。說實話，在這裡生活真的很辛苦。可是他們在這種一家人團聚的時刻似乎都很開心，我也很慶幸自己有機會加入他們。午餐雖然陽春，我卻覺得自己在這裡待得很舒服，也覺得小黃瓜配粥的午餐非常美味。

三、再次回到最初的「問題」

回頭再來想想，「好住的住宅」指的是什麼樣的住宅呢？

我想，閱讀到這裡的各位已經發現了，「便利舒適的住宅」和「好住的住宅」有些不同。

我當然沒有想要否定「便利舒適的住宅」。「便利舒適的住宅」是累積很多人做過的各式各樣的研究，創造出新技術才得以實現。而且，各位的家長工作賺錢，就是用來買下這類技術。也就是說，購買這類技術製造的「商品」，就能夠取得「便利舒適的住宅」。空調和智慧型手機也是這類「商品」之一。

事實上「便利舒適的住宅」可以說是花錢取得與住宅相關的技術。

相反的，「好住的住宅」則是有錢也不見得能夠得到。

那麼，怎麼樣才能夠獲得「好住的住宅」呢？

我認為「好住的住宅」與「人」的感受、「人與人的連結」，以及「為人著想」、「友善」有關。

但是說到這裡，還是找不出確切的答案。

四、關於人的生活

德國哲學家布爾諾（Otto Friedrich Bollnow）說過：「人如果沒有一個離開後能夠回去的地方，就無處可容身。」簡單來說，就是人需要離開「住處」進行各種活動，再返回「住處」。各位也都是從「住處」去學校或補習班，再返回「住處」吧。出外旅行很長一段時間，一樣要先離開「住處」，之後再返回「住處」。人們是以「住處」為起點，過著各自的生活。

人類最後總會落葉歸根。我希望每個人都有「好住的住宅」可以回去。

「好住的住宅」到底是什麼樣的住宅呢？

我今後也會繼續思考這個問題。各位也請務必繼續想想答案。

如果想到答案，請透過本書的編輯部將答案告訴我。期待各位的來信。

藤木庸介

日本滋賀縣立大學人類文化學院生活設計系教授

遊工舍一級建築士事務所代表、一級建築士／工學博士

一九六八年出生。和歌山大學系統工學研究所博士課程修畢。曾任和歌山大學系統工學院助教、京都嵯峨藝術大學（現在的嵯峨藝術大學）藝術學院副教授、滋賀縣立大學人類文化學院副教授。主要作品包括《從住居看世界生活》（世界思想社／編著）、《有生命的文化遺產與觀光》（學藝出版社／編著）、《世界遺產與地區振興》（世界思想社／共同編著）等。

哆啦A夢知識大探索 ❺
世界家屋觀測器

● 漫畫／藤子・F・不二雄
● 原書名／ドラえもん探究ワールド——地理が学べる世界の家づくり
● 日文版審訂／Fujiko Pro、藤木庸介（滋賀縣立大學人類文化學院生活設計系教授）
● 日文版撰文／三上浩樹、藤澤三毅（Carabiner）、石川遍　● 日文版協力／目黑廣志
● 日文版版面設計／東光美術印刷　● 日文版封面設計／有泉勝一（Timemachine）
● 日文版編輯／松本直子　● 插圖／Iwaiyoriyoshi
● 翻譯／黃薇嬪　● 台灣版審訂／林子平

【參考文獻、網站】
《世界住居誌》（布野修司編／昭和堂）、《地球生活記》（小松義夫／福音館書店）、《有趣到使你無法成眠 圖解有關建築》（Studio Work／日本文藝社）、《能了解建築的一切的書》（藤谷陽悅監修／成美堂出版）、《世界的住宅大圖鑑》（野外民族博物館Little World監修／PHP研究所）、《日本人的住居大發現！2住宅的智慧》（新谷尚紀監修／學研Plus）、《死囝想眠眼看一次！世界上的美麗家屋》（二階幸惠／X-Knowledge）、《從圖解與事例理解智慧住宅》（家入龍太／翔泳社）、《格局百年——從生活的智慧中學習》（吉田桂二／彰國社）、《日本人的住居：住居與生活的歷史》（稻葉和也、中山繁信／彰國社）、《366日的世界遺產》（小林克己編著／三才Books）、《世界遺產事典：1121全項目一覽 2020改訂版》、（古田陽久 世界遺產綜合研究所／Think Tank瀨戶內綜合研究機構）、《圖說 東京都市內建築的一三〇年》（初田亨／河出書房新社）、《美麗的阿嬪&利亞：尋訪7處世界遺產之旅》（地球步方編輯室／Diamond Big社）、《坎兒井：伊朗的地下水道》（岡崎正孝／論創社）、《地球的住居繪本四用火的智慧》（四井真治／農山漁村文化協會）、《幫助理解世界：世界的衣食住⑤亞洲、非洲的住家》（小松義夫監修・照片／小峰書店）、《稍久以前的道具》（岩井宏實／河出書房新社）、《廚房的一百年 生活學第二十三冊》（日本生活學會編／Domesu出版）、《廚所 從排泄的空間看日本的文化與歷史》（屎尿・下水研究會編著／Minerva書房）、《廚所的自由研究□養成清洗瞽部的習慣了！起源・歷史・技術變遷篇》（屎尿・下水研究會監修／Froebel館）、《清掃整理的解剖圖鑑》（鈴木信弘／X-Knowledge）、《新裝版 設計最棒的水路的方法》（連合設計社市谷建築事務所／X-Knowledge）、《建造、選擇能抵抗大震災・大災害的家屋》（井上惠子／朝日新聞出版）、《能在實務面派上用場 防災・防犯設備的知識》（一般社團法人電器設備學會・編／Ohm社）
※以下為網站
總務省／外務省／經濟產業省／國土交通省／氣象廳／國立教育政策研究所／UNESCO／白川鄉觀光協會／宮城府北部地域連攜都市圈振興計／山形Yuki-Mirai推進機構／日本氣象協會／空屋・空地管理中心／環境共生住宅推進協議會／櫻島・錦江灣大地公園／大和房屋工業／ABC Housing／UR都市機構

發行人／王榮文
出版發行／遠流出版事業股份有限公司
地址：104005 台北市中山北路一段 11 號 13 樓
電話：(02)2571-0297　傳真：(02)2571-0197　郵撥：0189456-1
著作權顧問／蕭雄淋律師

2022 年 6 月 1 日 初版一刷　　2024 年 6 月 1 日 二版一刷
定價／新台幣 350 元（缺頁或破損的書，請寄回更換）
有著作權・侵害必究　Printed in Taiwan
ISBN　978-626-361-666-0
遠流博識網　http://www.ylib.com　E-mail:ylib@ylib.com

◎日本小學館正式授權台灣中文版

● 發行所／台灣小學館股份有限公司
● 總經理／齋藤滿
● 產品經理／黃馨瑝
● 責任編輯／李宗幸
● 美術編輯／蘇彩金

國家圖書館出版品預行編目資料（CIP）

世界家屋觀測器 / 日本小學館編輯撰文；藤子・F・不二雄漫畫；
黃薇嬪翻譯. -- 二版. -- 台北市：遠流出版事業股份有限公司,
2024.6
面；　公分. --（哆啦A夢知識大探索；5）
譯自：ドラえもん探究ワールド：地理が学べる世界の家づくり
ISBN 978-626-361-666-0(平裝)

1.CST: 房屋建築　2.CST: 住宅　3.CST: 漫畫

928　　　　　　　　　　　　　　　　113004870

DORAEMON TANKYU WORLD—CHIRI GA MANABERU SEKAI NO IEZUKURI—
by FUJIKO F FUJIO
©2021 Fujiko Pro
All rights reserved.
Original Japanese edition published by SHOGAKUKAN.
World Traditional Chinese translation rights (excluding Mainland China but including Hong Kong & Macau)
arranged with SHOGAKUKAN through TAIWAN SHOGAKUKAN.

※ 本書為 2021 年日本小學館出版的《地理が学べる世界の家づくり》台灣中文版，在台灣經重新審閱、編輯後發行，因此少部分內容與日文版不同，特此聲明。